U0112032

大展好書　好書大展
品嘗好書・　冠群可期

大展好書　好書大展
品嘗好書　冠群可期

休閒娛樂
9

簡易
釣魚入門

早川釣生 著

張果馨 譯

大展
出版社有限公司

前　言

目前，喜歡釣魚的人增加了。在大自然的風景中，有助於使身心放鬆，對於健康而言，有很大的幫助。即使沒有釣到魚，也會有益身心健康。具有充分的價值。

不過，如果沒有釣到魚，會使興趣減半。如果能夠了解如何甩竿，以及釣魚和作合的動作。甚至於了解如何解下魚鉤等等，更能夠增添釣魚的樂趣。在不知不覺中，也能夠促進身心的健康。

為了釣魚，要充分了解有關釣魚的事項。例如：如何配合要釣的魚，準備魚竿和魚餌，以及基本的釣魚技巧。這都

非常重要。甚至在揮竿、甩竿時，要如何避免鉤到旁邊的樹枝，以及使用捲輪的各種技巧，都是有必要理解的。

本書儘可能以簡單的說明來介紹。釣魚之前，必須針對有關的事項來閱讀。那麼，就可以滿載而歸了。

　　　　　　　　　　　　早川釣生

目錄

目　錄

1 釣魚前應知的事項

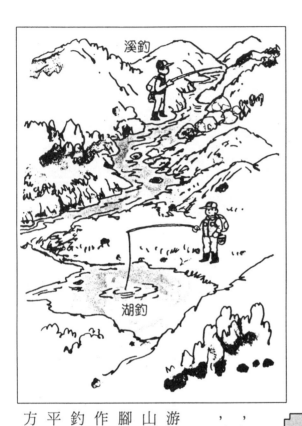

溪釣

湖釣

各種釣魚種類

川釣的種類

雖然總括稱之為川釣，但是，會因場地的不同，而有不同的釣法。

一般而言，在河川上游釣魚，稱之為溪釣。在山中釣魚，就必須注意到腳的各種配備。必須有人作陪，由清溪順著溪流垂釣。附近有居住的人家和平原，會是比較安全的地方。然後，慢慢地往下游

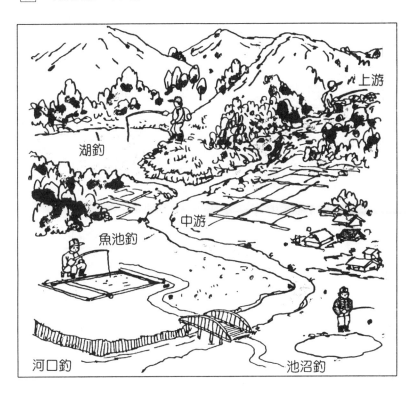

上游

湖釣

中游

魚池釣

河口釣

池沼釣

種類。

場所。這些都是屬於川釣的魚池，這是常設的釣魚在城鎮附近，有人工挖掘湖。較淺的，就是池沼。非常大，而且深的，稱為水聚集的場所，有的湖的不同。地。分為一般湖泊和山上湖是在平原，有的是在高，也歸納在川釣中。有的在湖水裡釣的淡水魚，這就是所謂的河口釣。的川釣。然後，流入了海近的垂釣，就是一般所稱，河川的寬幅增廣。這附

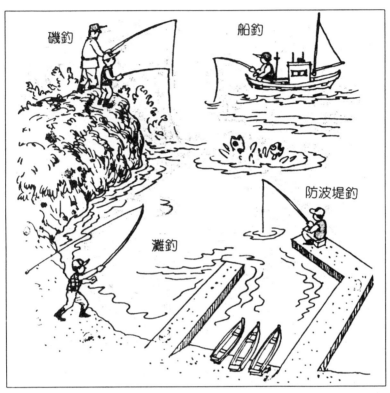

磯釣　　　　　　　　船釣

防波堤釣

灘釣

海釣的種類

　目前，國內的海岸，一半以上都是屬於人工海岸。尤其是大都市附近的海岸，幾乎都不是屬於自然海岸。因此，有很多人到附近垂釣。港口有許多所謂的防波堤、護岸，所以有所謂的防波堤釣。一些在海邊岩石地方的垂釣，稱之為磯釣。除此之外，在廣闊的沙灘垂釣，是為灘釣。在近海坐船垂釣，是所謂的船釣。

　此外，在海面上坐船垂釣，稱為海釣。在這之中以磯釣處於較危險的場所，必須要有內行人作陪。

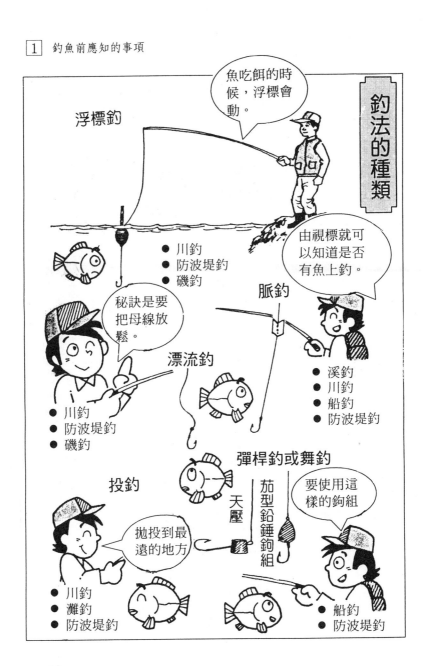

釣魚的規則和禮儀

遵守規則

釣魚時，必須遵守各種禮儀。如果違反了某些規則，就會罰錢。這一點要充分注意。

禁漁期間

鱒魚、嘉魚、香魚等，在某些期間是禁止垂釣的。

體長限制

釣到幼魚時，必須馬上放流。

再放流

不可以拿

擅自捕獵鮑魚或蠑螺等，是要被罰款的。

不可以帶回去或食用的魚，必須要活生生地把它放回原來的地方。

釣魚的禮儀

為了要愉快地釣魚，要注意釣魚的禮儀。為了避免造成其他垂釣人的不快，或導致其他人的麻煩，要充分注意到釣魚的禮儀。

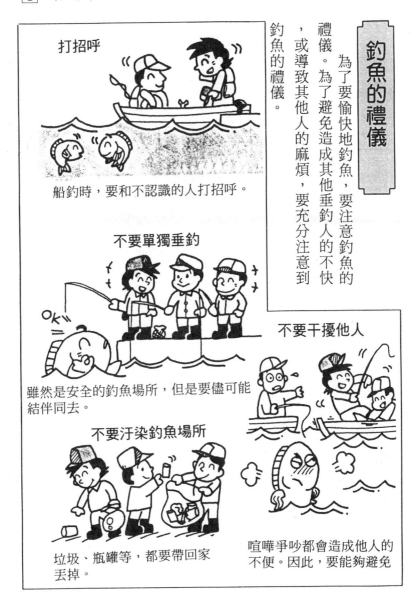

打招呼

船釣時，要和不認識的人打招呼。

不要單獨垂釣

OK

雖然是安全的釣魚場所，但是要儘可能結伴同去。

不要干擾他人

不要汙染釣魚場所

垃圾、瓶罐等，都要帶回家丟掉。

喧嘩爭吵都會造成他人的不便。因此，要能夠避免

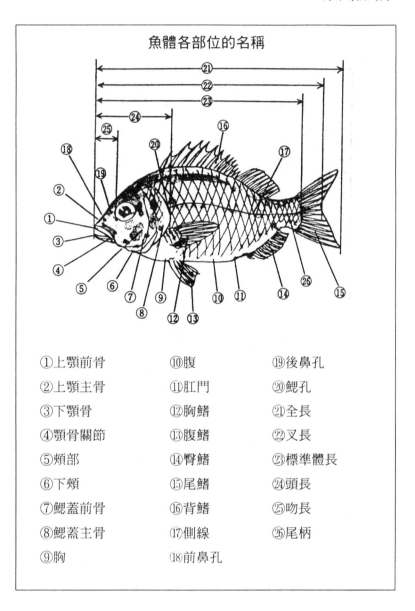

魚體各部位的名稱

①上顎前骨　　⑩腹　　　　⑲後鼻孔

②上顎主骨　　⑪肛門　　　⑳鰓孔

③下顎骨　　　⑫胸鰭　　　㉑全長

④顎骨關節　　⑬腹鰭　　　㉒叉長

⑤頰部　　　　⑭臀鰭　　　㉓標準體長

⑥下頰　　　　⑮尾鰭　　　㉔頭長

⑦鰓蓋前骨　　⑯背鰭　　　㉕吻長

⑧鰓蓋主骨　　⑰側線　　　㉖尾柄

⑨胸　　　　　⑱前鼻孔

2 準備正確道具的方法

釣竿

有何種類？

★伸縮竿

最粗的竿中，把所有的竿都收藏在裡面。先抽出最細的穗尖竿，然後，一根一根地栓緊。有的是外面有導線環，有的則是線從竿中通過。

如果沒有這二種設備，就是一般川釣所使用的釣竿。

★連接竿

這是使用數根釣竿，插接成根釣竿。從穗尖開始，一支一支地插接成長的釣竿。

伸縮竿
栓蓋口
由穗尖開始，一根一根地拉出
竿基部

連接竿
竿頭
竿基
握竿

★投竿

在拋投的時候，母線不會糾纏在一起。有大的導線環之配置。要拋得較遠時，可以使用雙手握竿的長來投竿。如果不需要拋得太遠時，就使用單手用的較短的投竿。拋投時，因為穗尖會承受較強的壓力，所以其穗尖會比其他的釣竿來得粗。

★擬（假）餌竿

作擬餌釣時，專用的釣竿。

通常，都是採用單手的拋投釣，但是，依據垂釣的魚之種類不同，釣竿的粗細強度也會不一樣。再加上所配置的捲輪的不同，使用的竿也會不一樣。一般而言，分成旋轉擬餌竿、旋轉投射擬餌竿三種。在這之中，最容易拋投的是旋轉投射擬餌竿。

旋轉擬餌竿

擬餌竿
旋轉投射擬餌竿

雙手拋投用
2.7～3.6公尺

投竿

導線環

捲輪座

單手拋投用
1.2～1.8公尺

用甚麼來垂釣？

★竹竿

一般稱之為竹竿。使用的竹子有真竹、破竹、矢竹、高野竹等材料。根據竹的種類的不同，彎曲的彈性也會不一樣。有些竹子較輕，無法長時間使用。竹子是天然的物質，被當作釣竿來使用時，具有其優異的特質。雖然很容易取得，但是如果不注意保養，就會很容易被蟲蛀掉。因此，要非常注意。

★碳纖維釣竿

這是較新的材質所製成的釣竿，非常輕而堅固。富有彈性，缺點為價格太高。此外，很容易導電，所以在有電線的地方使用時，會有危險。

★玻璃纖維釣竿

玻璃纖維釣竿	碳纖維釣竿	竹釣竿
↓	↓	↓
堅固	堅固	輕
價格便宜	輕	價格便宜
稍重	價格昂貴	保養麻煩
		價格昂貴

這是目前最普遍為人所使用的釣竿種類。非常堅固，不必擔心會被蟲蛀掉。而且，價格也較便宜，非常方便。不過，稍微重了些。需要使用長釣竿時，一天之中都使用這種玻璃纖維釣竿，也不會覺得有負擔。通常，大家都是先使用玻璃纖維釣竿。

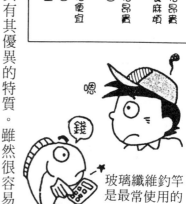

玻璃纖維釣竿是最常使用的

釣竿的調子

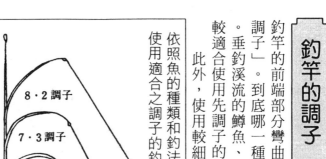

釣到魚時，釣竿會承受魚的重量。這時，釣竿的哪一部位會彎曲，這會因釣竿的不同，而有所差異。只有釣竿的前端部分彎曲，稱之為「先調子」。到底哪一種調子的釣竿較好，會依所要釣的魚和釣法的不同，而有所不同。

垂釣溪流的鱒魚、嘉魚等時，要有最好的作合。這時候，不能夠慌亂。因此，比較適合使用先調子的釣竿。

此外，使用較細的釣線，充分發揮釣竿的彈力。

依照魚的種類和釣法，而使用適合之調子的釣竿。

在垂釣扁鯽魚類時，如果不使用胴調子釣竿，子線會被拉斷。還有，拋投釣竿利用鉛錘的重量，把拋投的距離拉得更遠。

這時，如果不是使用胴調子的釣竿，則無法產生強的彈力。

釣竿的調子非常重要，如果使用錯誤，會減少垂釣的樂趣。要注意這也是導致釣竿損毀的一大原因。

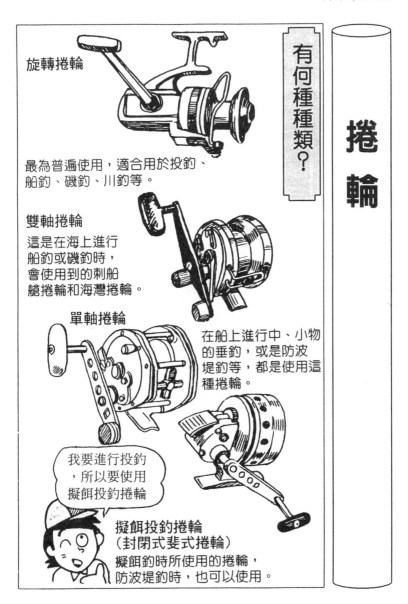

有何種種類？

捲輪

旋轉捲輪

最為普遍使用，適合用於投釣、
船釣、磯釣、川釣等。

雙軸捲輪

這是在海上進行
船釣或磯釣時，
會使用到的刺船
艙捲輪和海灣捲輪。

單軸捲輪

在船上進行中、小物
的垂釣，或是防波
堤釣等，都是使用這
種捲輪。

我要進行投釣
，所以要使用
擬餌投釣捲輪

擬餌投釣捲輪
（封閉式斐式捲輪）
擬餌釣時所使用的捲輪，
防波堤釣時，也可以使用。

釣線

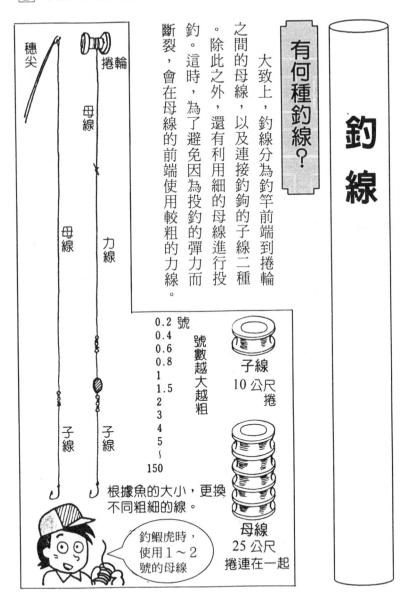

有何種釣線？

大致上，釣線分為釣竿前端到捲輪之間的母線，以及連接釣鉤的子線二種。除此之外，還有利用細的母線進行投釣。這時，為了避免因為投釣的彈力而斷裂，會在母線的前端使用較粗的力線。

穗尖
捲輪
母線
母線
母線
力線
子線
子線
子線

0.2 號
0.4
0.6
0.8
1
1.5
2
3
4
5
～
150

號數越大越粗

子線
10公尺捲

母線
25公尺捲連在一起

根據魚的大小，更換不同粗細的線。

釣鰕虎時，使用1～2號的母線

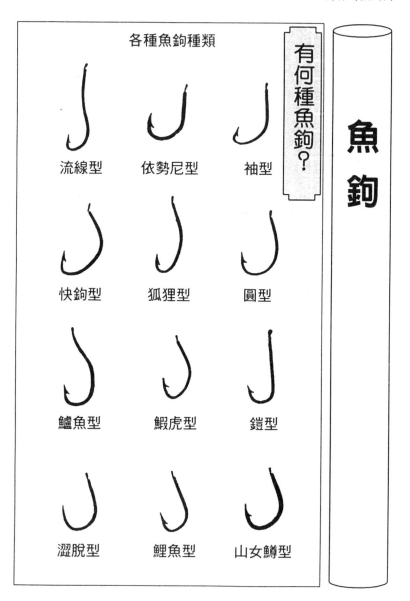

各種魚鉤種類

有何種魚鉤？

流線型　　依勢尼型　　袖型

快鉤型　　狐狸型　　圓型

鱸魚型　　鰕虎型　　鎧型

澀脫型　　鯉魚型　　山女鱒型

魚鉤

除此之外，還有各種魚鉤。整體而言，有上百種。其中也有魚鉤和鉛錘一起的天壓等組合。

此外，也有不使用魚餌，而利用像魚餌的魚鉤來引誘魚。這就是擬餌鉤（擬餌蒼蠅等）。

這都是依據魚的習性來使用。例如：白鯡魚等，會把整個魚餌吸食進去。

這時，就要使用較細長的魚鉤。

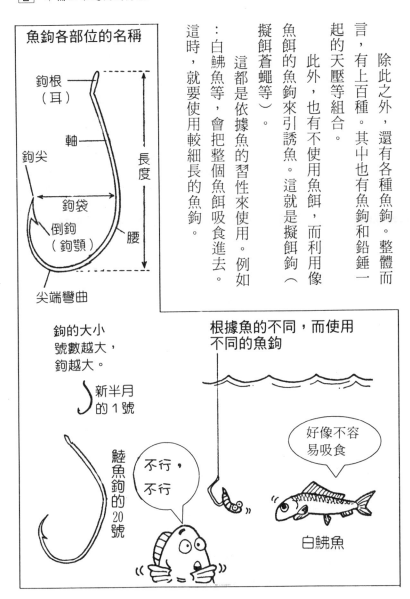

魚鉤各部位的名稱

- 鉤根（耳）
- 軸
- 鉤尖
- 鉤袋
- 倒鉤（鉤顎）
- 尖端彎曲
- 長度
- 腰

鉤的大小號數越大，鉤越大。

新半月的 1 號

鮻魚鉤的 20 號

不行，不行

根據魚的不同，而使用不同的魚鉤

好像不容易吸食

白鯡魚

浮標

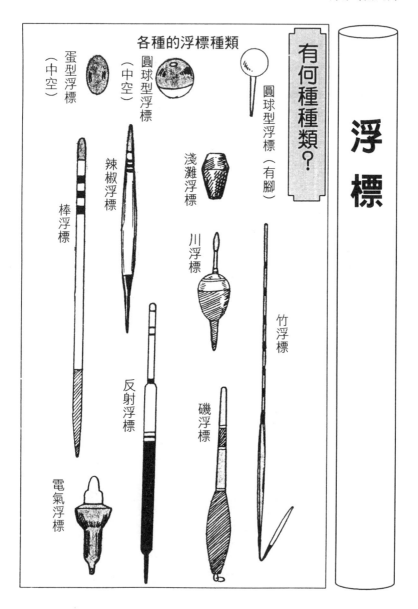

各種的浮標種類

有何種種類？

蛋型浮標
（中空）

圓球型浮標
（中空）

圓球型浮標（有腳）

淺灘浮標

辣椒浮標

川浮標

棒浮標

竹浮標

反射浮標

磯浮標

電氣浮標

浮標的種類很多，有各種不同的使用方法。

流動的河川使用直立型浮標，但是，會被波浪所淹蓋，所以不容易直立。利用圓球型的浮標，反而較為適當。這就是使用的重點。

★浮標的作用

當魚吃魚餌的時候，可以讓釣魚的人知道魚是否過來。藉助浮標，可以讓魚餌停在魚旁邊。藉著調節浮標的上下，可以使魚餌漂浮在底層、中層、上層，來吸引魚。此外，在夜間使用電氣的浮標，可以了解到自己的釣魚主線漂流到甚麼地方。可以被視為一種標誌。

使用浮標的時候，要和鉛錘取得良好的平衡，這一點非常重要。

使用浮標，可以明顯地看出釣場

魚好像上鉤了

好像是很容易吃的魚餌

噗噗噗噗

可以顯示魚是否前來

讓魚餌漂浮在魚會出現的適當深度

魚存在的地方，和魚的習性、水溫、水深等有關。

鉛錘

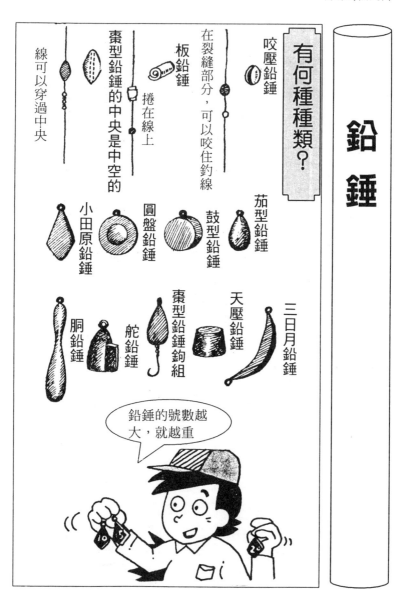

有何種種類？

咬壓鉛錘

板鉛錘
捲在線上

在裂縫部分，可以咬住釣線

棗型鉛錘的中央是中空的

線可以穿過中央

茄型鉛錘

鼓型鉛錘

圓盤鉛錘

小田原鉛錘

三日月鉛錘

天壓鉛錘

棗型鉛錘鉤組

舵鉛錘

胴鉛錘

鉛錘的號數越大，就越重

連結五金

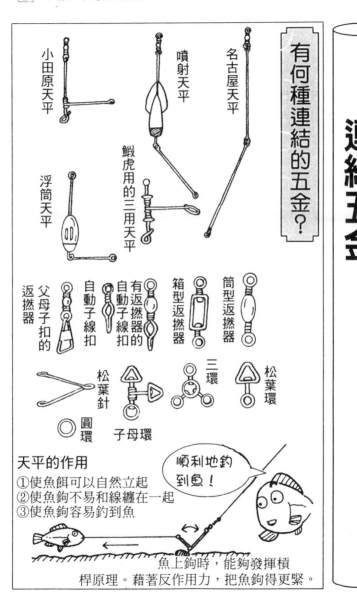

有何種連結的五金？

名古屋天平

噴射天平

小田原天平

浮筒天平

鰕虎用的三用天平

父母子扣的返撚器

有返撚器的自動子線扣

自動子線扣

箱型返撚器

筒型返撚器

松葉針

三環

松葉環

圓環

子母環

天平的作用
①使魚餌可以自然立起
②使魚鉤不易和線纏在一起
③使魚鉤容易釣到魚

順利地釣到魚！

魚上鉤時，能夠發揮槓桿原理。藉著反作用力，把魚鉤得更緊。

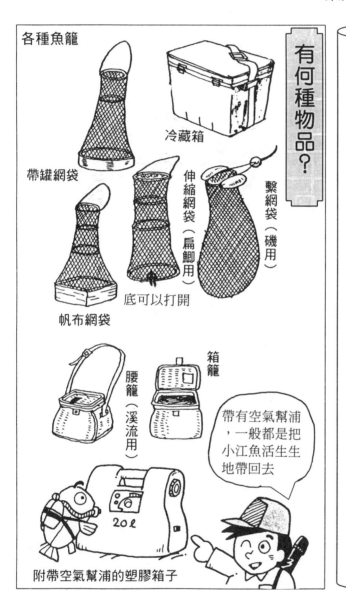

各種魚籠

冷藏箱

帶罐網袋

伸縮網袋（扁鯽用）

繫網袋（磯用）

底可以打開

帆布網袋

箱籠

腰籠（溪流用）

帶有空氣幫浦，一般都是把小江魚活生生地帶回去

20ℓ

附帶空氣幫浦的塑膠箱子

有何種物品？

装魚的道具

要去釣魚

魚餌箱盒

取放口

魚餌箱

摺成四層的報紙

罐裝飲料等

果汁

水　水

回家時

魚

魚

水

★冷藏箱使用方法

冷藏箱不只是可以裝魚，還可以放魚餌、小五金、凳子等各種物品，非常方便。

使用冷藏箱時，冰塊必須要裝滿整體的三分之一。如果不夠，即使有冰塊，也無法達到冷藏的效果。此外，在夏天使用魚餌箱時，如果直接放在冰塊上，會太涼。這時，要把報紙摺成四等分，墊在中間。一點一點地使用上層的魚餌，魚餌就可以保存得久一些。把魚放在冷藏箱中帶回家時，要把冰塊弄得大塊一些。然後，一層魚一層冰地交互放入。如此一來，才可以使整體達到冷藏的效果。

海釣時，放入少許的海水，可以增加冷卻效果。川釣時，也可以加入一點鹽水。

把釣到的魚帶回家，儘可能新鮮地帶回去，然後料理來食用。

31

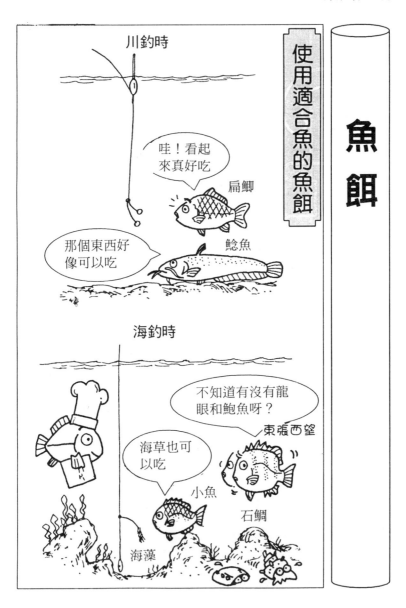

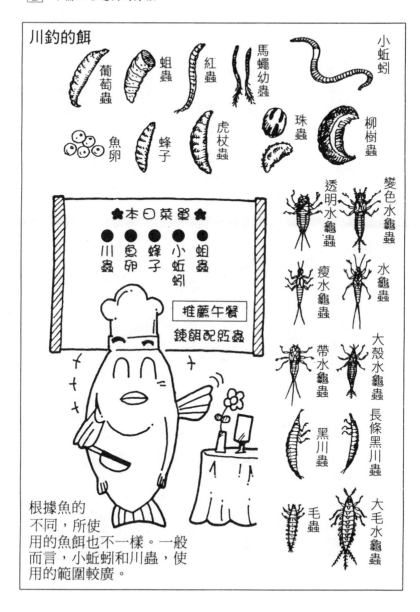

川釣的餌

葡萄蟲　蛆蟲　紅蟲　馬蠅幼蟲　小蚯蚓　柳樹蟲

魚卵　蜂子　虎杖蟲　珠蟲

★本日菜單★
●川蟲　●魚卵　●蜂子　●小蚯蚓　●蛆蟲
推薦午餐
鍊餌配紅蟲

變色水龜蟲　透明水龜蟲　水龜蟲　瘦水龜蟲　大殼水龜蟲　帶水龜蟲　長條黑川蟲　黑川蟲　毛蟲　大毛水龜蟲

根據魚的不同，所使用的魚餌也不一樣。一般而言，小蚯蚓和川蟲，使用的範圍較廣。

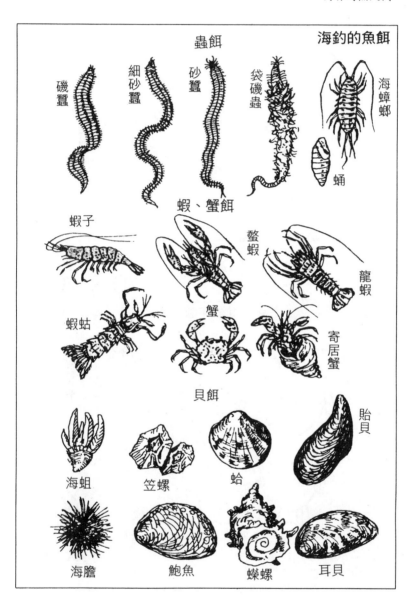

海釣的魚餌

蟲餌

磯蠶　細砂蠶　砂蠶　袋磯蟲　海蟑螂　蛹

蝦、蟹餌

蝦子　螯蝦　龍蝦

蝦蛄　蟹　寄居蟹

貝餌

海蛆　笠螺　蛤　貽貝

海膽　鮑魚　蠑螺　耳貝

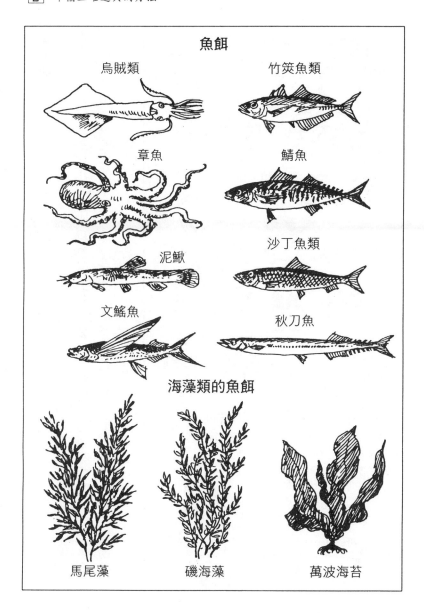

魚餌

烏賊類　　　　　　竹筴魚類

章魚　　　　　　　鯖魚

泥鰍　　　　　　　沙丁魚類

文鰩魚　　　　　　秋刀魚

海藻類的魚餌

馬尾藻　　　　磯海藻　　　　萬波海苔

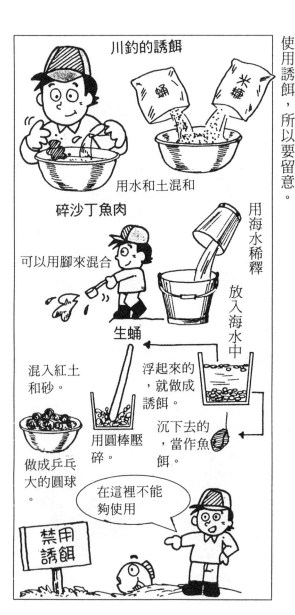

★誘餌

這是為了使魚聚集的魚餌。川釣時，使用米糠和蛹粉，混和在一起，再加上水、土，做成誘餌。海釣時，利用鐵網把沙丁魚弄碎，然後用海水來稀釋。此外，要釣黑鯛時，可以把蛹壓碎，混入紅土和砂來使用。依據魚的不同，使用誘餌可以產生良好的效果。不過，有些釣場禁止使用誘餌，所以要留意。

川釣的誘餌

蛹　米糠

用水和土混和

碎沙丁魚肉

可以用腳來混合

用海水稀釋

放入海水中

生蛹

混入紅土和砂。

浮起來的，就做成誘餌。

用圓棒壓碎。

沉下去的，當作魚餌。

做成乒乓大的圓球。

在這裡不能夠使用

禁用誘餌

3 牢記基本技巧

甩竿的方法

有哪些甩竿的方法？

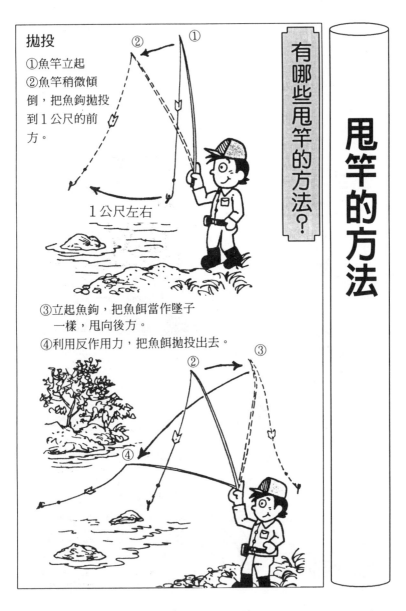

拋投

①魚竿立起

②魚竿稍微傾倒，把魚鉤拋投到1公尺的前方。

1公尺左右

③立起魚鉤，把魚餌當作墜子一樣，甩向後方。

④利用反作用力，把魚餌拋投出去。

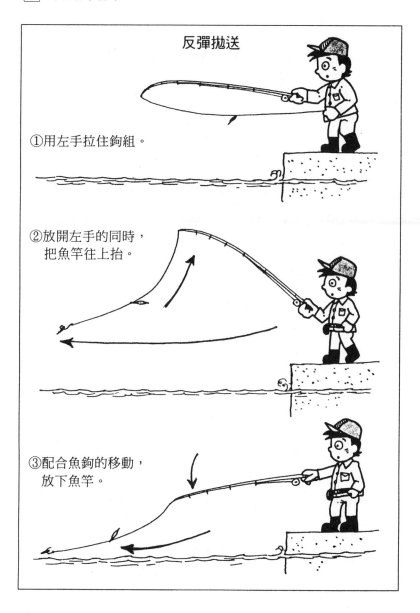

反彈拋送

①用左手拉住鉤組。

②放開左手的同時，
　把魚竿往上抬。

③配合魚鉤的移動，
　放下魚竿。

水平拋投

①把魚鉤拉近身體，使魚竿的頭彎曲。在放開鉤組
　的同時，把魚竿往旁邊甩，進行②～④的動作。

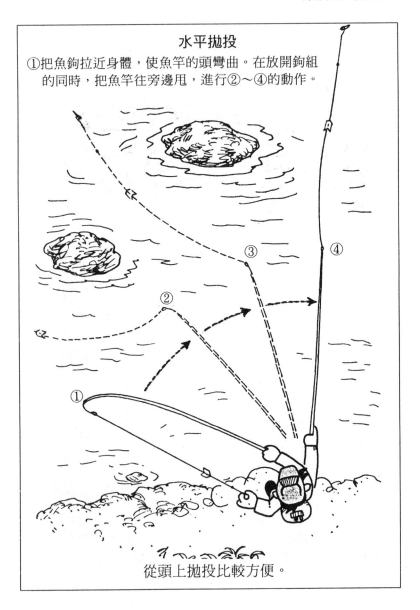

從頭上拋投比較方便。

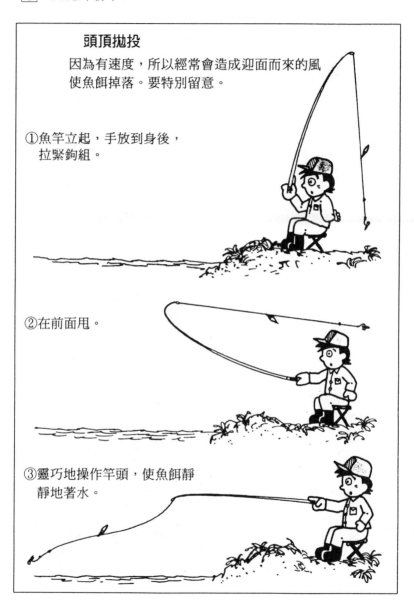

頭頂拋投

因為有速度，所以經常會造成迎面而來的風使魚餌掉落。要特別留意。

①魚竿立起，手放到身後，拉緊鉤組。

②在前面甩。

③靈巧地操作竿頭，使魚餌靜靜地著水。

滾轉拋投

魚竿的甩動動作非常大，在狹窄的釣場或
人多的地方，最好避免使用此法。

①放開身後的魚線時，
　伸直手臂，慢慢地開
　始轉圈子。

②當手舉到肩部的高度時，慢
　慢地像畫大圈子一般轉動，
　然後甩出。

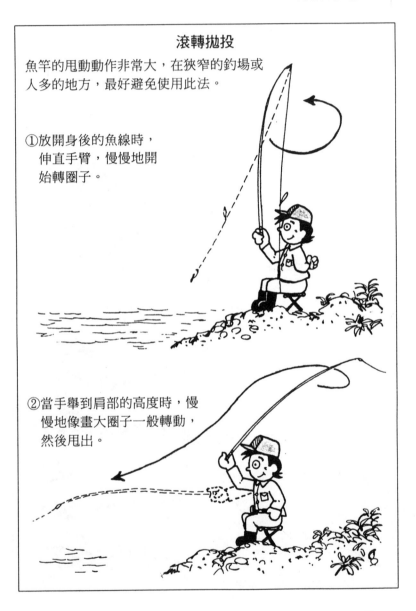

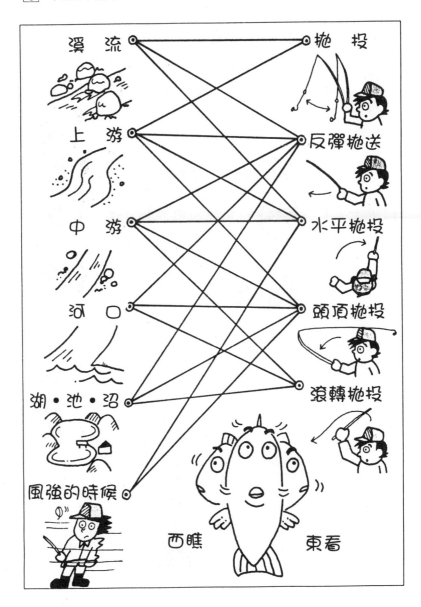

擬餌竿捲輪甩竿方法

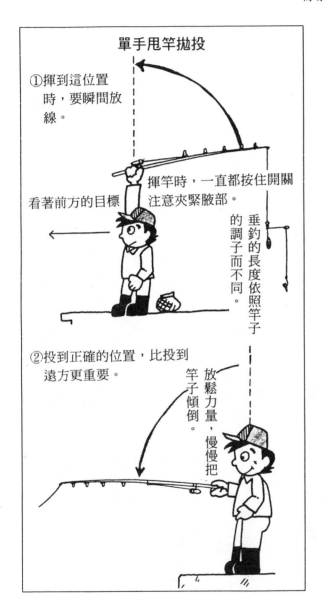

單手甩竿拋投

①揮到這位置時，要瞬間放線。

看著前方的目標

揮竿時，一直都按住開關注意夾緊腋部。

垂釣的長度依照竿子的調子而不同。

②投到正確的位置，比投到遠方更重要。

放鬆力量，慢慢把竿子傾倒。

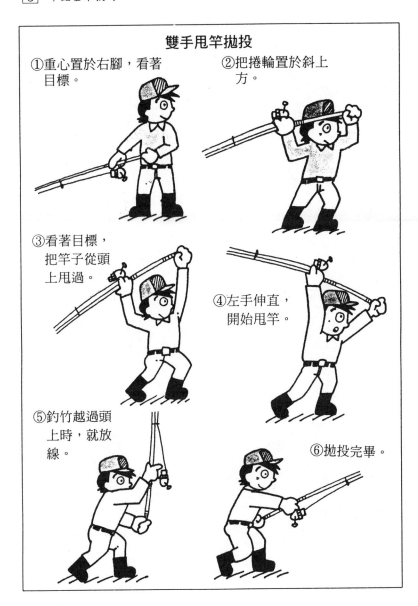

雙手甩竿拋投

①重心置於右腳,看著目標。

②把捲輪置於斜上方。

③看著目標,把竿子從頭上甩過。

④左手伸直,開始甩竿。

⑤釣竹越過頭上時,就放線。

⑥拋投完畢。

轉輪的使用方法

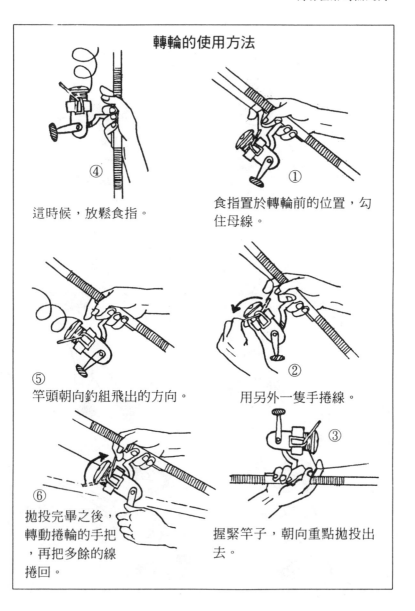

④
這時候，放鬆食指。

①
食指置於轉輪前的位置，勾住母線。

⑤
竿頭朝向釣組飛出的方向。

②
用另外一隻手捲線。

⑥
拋投完畢之後，轉動捲輪的手把，再把多餘的線捲回。

③
握緊竿子，朝向重點拋投出去。

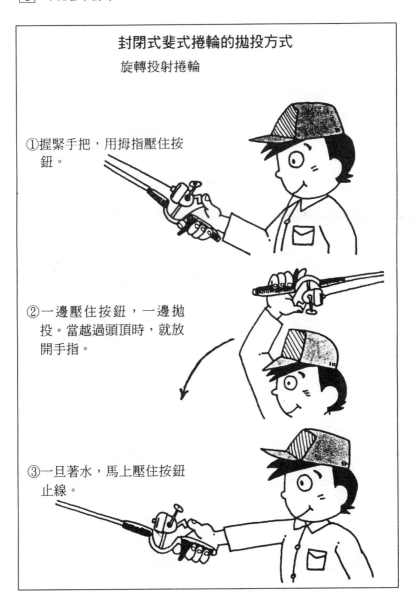

封閉式斐式捲輪的拋投方式

旋轉投射捲輪

①握緊手把，用拇指壓住按鈕。

②一邊壓住按鈕，一邊拋投。當越過頭頂時，就放開手指。

③一旦著水，馬上壓住按鈕止線。

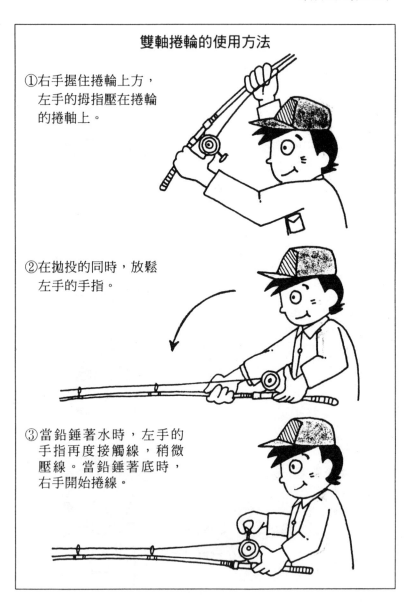

雙軸捲輪的使用方法

①右手握住捲輪上方，
　左手的拇指壓在捲輪
　的捲軸上。

②在拋投的同時，放鬆
　左手的手指。

③當鉛錘著水時，左手的
　手指再度接觸線，稍微
　壓線。當鉛錘著底時，
　右手開始捲線。

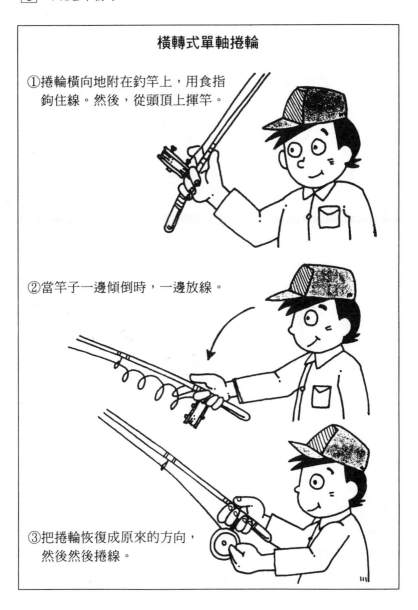

橫轉式單軸捲輪

①捲輪橫向地附在釣竿上，用食指
　鉤住線。然後，從頭頂上揮竿。

②當竿子一邊傾倒時，一邊放線。

③把捲輪恢復成原來的方向，
　然後然後捲線。

牢記釣組的組合

釣組是何種組合？

釣組是由線、鉤、鉛錘、浮標等組合起來。釣到魚時，必須要把魚線剪斷。或是更換魚鉤。這是經常會發生的事。這時候，要如何自行進行簡便的連接工作呢？

如果無法做到，會很麻煩。平常所使用的尼龍線和一般的線不一樣，具有彈性。不容易綁。因此，不論再怎麼用力綑綁，都是無法綁緊。在此要記住，要採用投釣時之釣組的綁法，免得在甩竿時線斷了，魚鉤掉了。

鉤組的例子

銜接穗尖

銜接捲輪

銜接力線

銜接單天平　銜接支鉤

銜接返撚器　銜接魚鉤

要銜接的地方不少

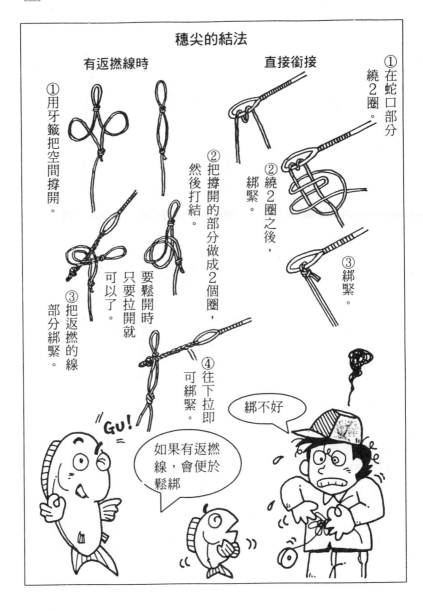

穗尖的結法

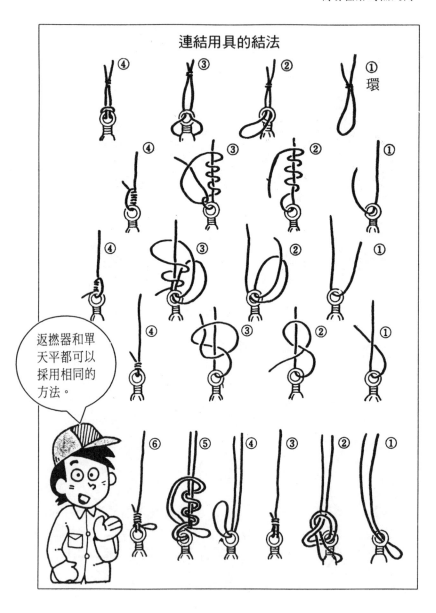

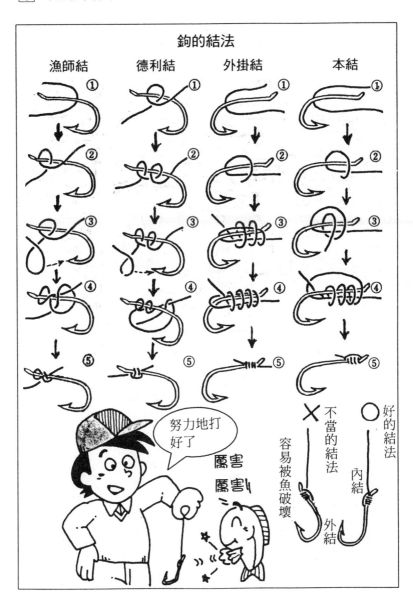

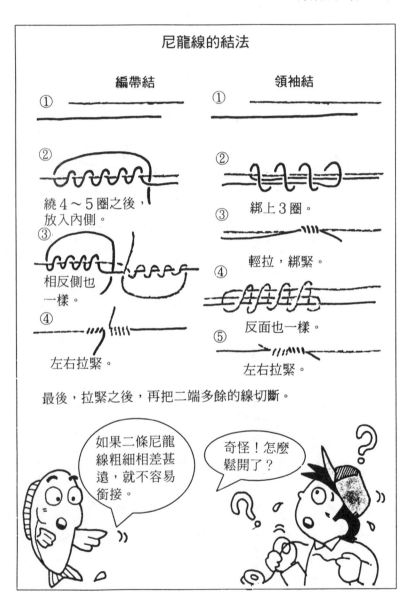

尼龍線的結法

編帶結

①

② 繞4〜5圈之後，放入內側。

③ 相反側也一樣。

④ 左右拉緊。

領袖結

①

②

③ 綁上3圈。

④ 輕拉，綁緊。

反面也一樣。

⑤ 左右拉緊。

最後，拉緊之後，再把二端多餘的線切斷。

如果二條尼龍線粗細相差甚遠，就不容易銜接。

奇怪！怎麼鬆開了？

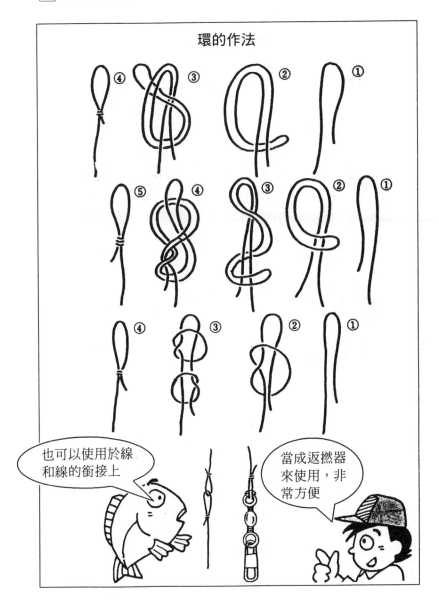

環的作法

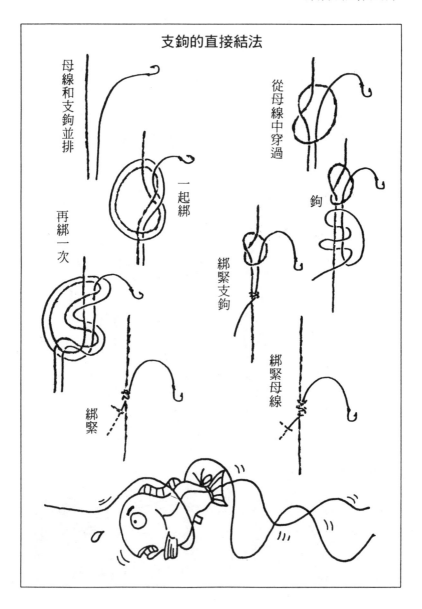

支鈎的直接結法

母線和支鈎並排

再綁一次

一起綁

綁緊

從母線中穿過

鈎

綁緊支鈎

綁緊母線

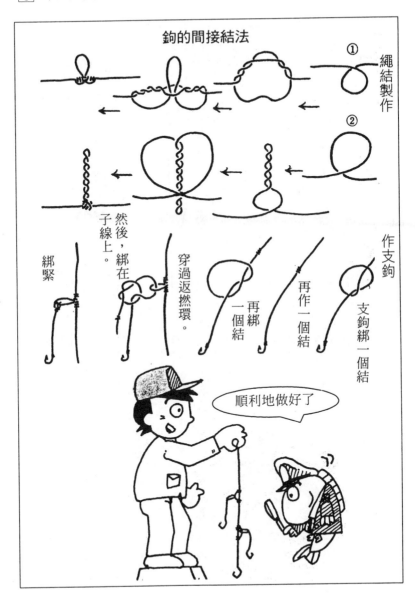

鉤的間接結法

① 繩結製作

② 作支鉤

支鉤綁一個結

再作一個結

再綁一個結

穿過返撚環。

然後，綁在子線上。

綁緊

順利地做好了

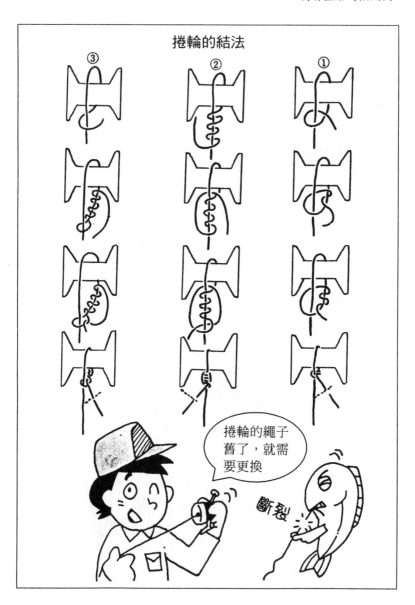

捲輪的結法

4 川釣從小釣物開始

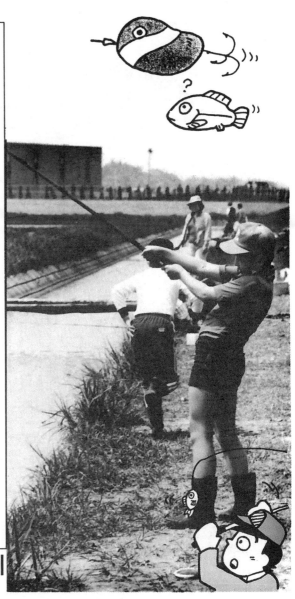

釣真鯽魚

●川、池、沼

在河川幾乎都可以發現。但是，在水溫較低的地方，幾乎找不到，所以像溪流等是沒有的。大概 10 年可以長到 30 公分左右。

釣竿和釣組

真鯽魚的釣組都採用沉標釣組。

有各種的釣法，其釣組也不一樣。一般而言，

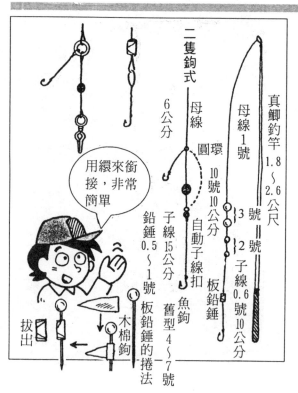

用環來銜接，非常簡單

二隻鉤式

6公分

母線

圓環

自動子線扣

子線15公分

鉛錘0.5～1號

魚鉤

板鉛錘的捲法

拔出

木棉鉤

真鯽釣竿 1.8～2.6 公尺

母線 1 號

10 號 10 公分

板鉛錘

3 號

2 號

子線 0.6 號 10 公分

舊型 4～7 號

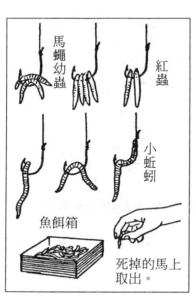

馬蠅幼蟲

紅蟲

小蚯蚓

魚餌箱

死掉的馬上取出。

餌和掛法

真鯽魚屬於雜食性。一般而言，垂釣的魚餌使用動物質的餌。例如：紅蟲、小蚯蚓、馬蠅幼蟲等，必須要使用新鮮而活的。其掛餌方法是把二～四條紅蟲掛在魚鉤上，或是把一條大的小蚯蚓穿在魚鉤上。

釣法

到了魚場之後，把浮標往下調。然後，拋在水面上試試看。如果浮標完全沉入水中，那麼，這水應該是很深。接著，把浮標往上移二十公分左右，再投入水中試試看。最上面的浮標露出水面，而其他的浮標至鉛錘都是沉在主要的水深部分。

提起釣竿的竿頭，然後一一地往前投入，嘗試看看。浮標以下的長度一樣，有二顆圓形浮標浮出水面，就表示這

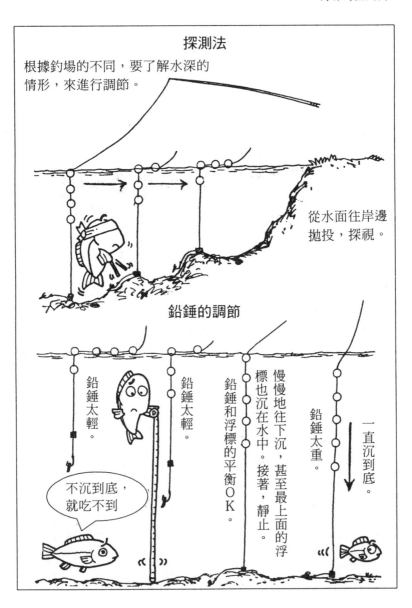

探測法

根據釣場的不同，要了解水深的
情形，來進行調節。

從水面往岸邊
拋投，探視。

鉛錘的調節

鉛錘太輕。

鉛錘太輕。

不沉到底，
就吃不到

鉛錘和浮標的平衡OK。

慢慢地往下沉，甚至最上面的浮
標也沉在水中。接著，靜止。

一直沉到底。

鉛錘太重。

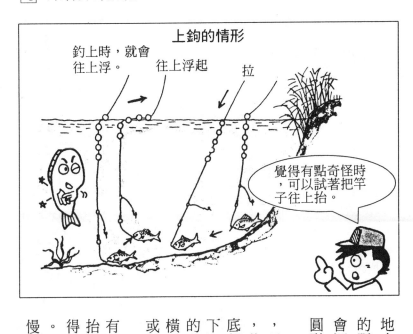

上鉤的情形

釣上時，就會往上浮。

往上浮起

拉

覺得有點奇怪時，可以試著把竿子往上抬。

地方比前述的二個地方淺。有二個浮標的距離。但是，當鉛錘沉到底，魚餌也會沉到底部。這時，試著移動到可以使圓形浮標全部浮起的地方。

像這種釣法一直停留在相同的地方，是不行的。要從水面一直往岸邊探測，移動至魚潮處。真鯽藏身之處，是由底部往上三十公分左右。當魚餌緩慢地下沉，快接近底部時，要注意圓球浮標的動靜。魚上鉤時，浮標會被往下或往橫拉，沉下去。然後，又突然地停住。或是沉在水中的圓形浮標突然浮起。

上鉤的真鯽大都是小的。如果發覺有奇怪的動靜時，可以試著把竿頭往上抬十公分左右。如果真鯽上鉤，就會覺得比較重。這時候，可以立起竿子作合。如果真鯽沒有上鉤，就把竿頭垂下，慢慢地讓魚餌沒有下沉。

釣諸子魚、窄口魚

●川、池、沼

這都是屬於 10 公分左右的小魚。嘴小，會採取啄的方式來吃魚餌，所以不適合使用鐙型的魚鉤。

釣竿和釣組

幾乎都棲息在水不流動的地方，可以使用浮標垂釣的釣組。使用二‧一～二‧七公尺的釣竿即足夠。魚鉤則以川釣用的較軟的穗尖較適合。

最好使用較小的魚鉤。

魚鉤太大，不容易吃。

使用咬合鉛錘或板鉛錘

2.1～2.7公尺

母線0.6號

小型辣椒浮標

自動子線扣

0.4號子線15公分

魚鉤使用最小的流線型或新半月型

餌和掛法

屬於小型魚，嘴巴較窄小，所以不要使用大的魚餌。經常使用紅蟲和小蚯蚓。

使用蚯蚓時，最好是把一條蚯蚓切成好幾段來使用。去除紅蟲的頭部，再鉤在魚鉤上。如果鉤的部分太大，很容易脫落。而且，會因其溢出的體液而無法成為魚餌。

還有，魚鉤要使用磨石磨得尖銳。

小蚯蚓

切成小塊

紅蟲

去除頭部

釣法

窄口魚有群居的習性，經常群居在池、沼。只要能找到牠們群居的地方，一次就能夠釣起許多條。這是祕訣。到河邊時，可以走到河旁或石頭旁邊來探測魚跡。

這種魚有群居的習性，所以要找到牠們群居的地方，就能夠釣到這種魚。但是，魚群居的場所是固定的。不知不覺地釣到魚時，魚群還會聚集過來。夏天的早上或傍晚，水面會起波浪。魚群會浮到水面，引起漣漪，而不會棲息在上層。牠們沉到水底的時候，馬上又會浮到水面。接著，又會沉到水底。

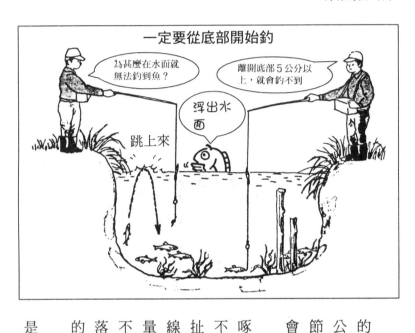

一定要從底部開始釣

為甚麼在水面就無法釣到魚？

離開底部5公分以上，就會釣不到

浮出水面

跳上來

通常，食用魚餌，都是在接近底部的地方。最好魚餌不要低於浮標以下五公分。這要配合釣場的水深來進行調節。魚上鉤的時候，小型的浮標和釣組會產生很大的波動。

當浮標產生小的移動時，只是魚在啄魚餌而已，還沒有吃到魚鉤。因此，不需要作合。如果發現浮標被往下拉扯，此刻就是作合的機會。稍微拉緊母線，進行作合動作。如果感覺到魚的重量時，輕輕地立起魚竿。這時候，動作不可以太大，否則魚會亂跳，甚至會脫落。為了避免上釣的魚逃脫，立起魚竿的時機非常重要。

乍看之下，魚一直都在吃魚餌，可是浮標始終沒有被拉扯，一直沉在水中

垂釣有趣的窄口魚

。這表示魚鉤太大，應該要馬上更換小的魚鉤。此外，發現沒有碰觸魚餌的情形時，很可能是沒有魚餌了。紅蟲掛在魚鉤上，經過一會兒，會溢出紅色的液體，馬上變白。如此一來，魚就不吃了。

因此，要經常更換魚餌，這是釣魚的祕訣。等到有了經驗，一個小學生也能夠在二個小時以內，釣到五十條左右。

這種魚是屬於會大量吃餌，但是卻不易上鉤的魚。因此，最適合在河邊練習釣小魚。

這種魚非常強壯。一旦釣得太多時，如果沒有經常更換水，就會變得虛弱。這也是非常容易飼養的魚。把健康而有元氣的魚帶回家時，可以試著放在水槽中飼養。

釣鯽魚

● 小川、池、沼

一般是4～5公分的小型魚。體高而扁平，是外型美麗的魚。冬天裡，有群居的習性。

釣竿和釣組

有釣鯽魚專用的魚竿，其價格昂貴。平常川釣所使用的釣竿，穗尖柔軟。也可以使用一‧五～二‧七公尺的釣竿。採用不具延展性的黑染母線○‧六號，子線○‧三號。使用脈釣的釣組，利用蜻蜓標誌，採用自動子線鯽魚鉛錘。

市售的是塞璐珞製的蜻蜓。

羽毛心

蜻蜓

使用螢光塗料著色，中空。

川釣釣竿

1.5～2.7公尺的鯽魚竿，其穗尖柔軟

母線是0.6號黑染

母線是0.3號3公分

鯽魚鉛錘1號

鯽魚鉤

標誌也可以自製

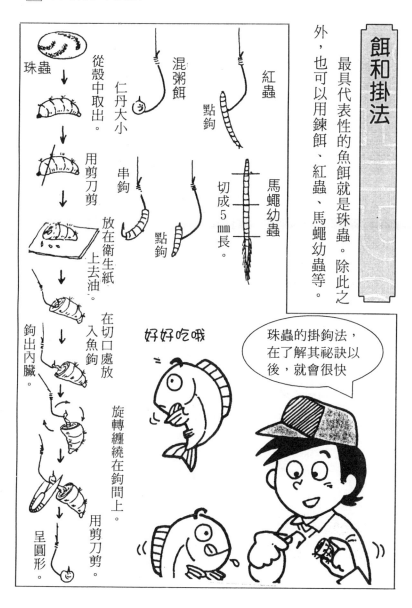

餌和掛法

最具代表性的魚餌就是珠蟲。除此之外，也可以用鍊餌、紅蟲、馬蠅幼蟲等。

紅蟲

點鉤

混粥餌

仁丹大小

串鉤

點鉤

馬蠅幼蟲

切成5㎜長。

珠蟲

從殼中取出。

用剪刀剪

放在衛生紙上去油。

在切口處放入魚鉤

鉤出內臟。

旋轉纏繞在鉤間上。

用剪刀剪。

呈圓形。

好好吃哦

珠蟲的掛鉤法，在了解其祕訣以後，就會很快

釣法

冬天裡，鯽魚會群集棲息。這種魚有點自閉，一旦有吵鬧聲時，就會逃竄開來。因此，走路的時候，不要太大聲，最好輕巧地走到岸邊。

探測重點為利用鉛錘的重量，輕輕地把鉛錘拋到水面來探測。利用鉛錘的重量，讓釣組沉入水中。當母線垂直的時候，魚餌正好是離底部三公分左右的地方。以這種方式來引誘魚。

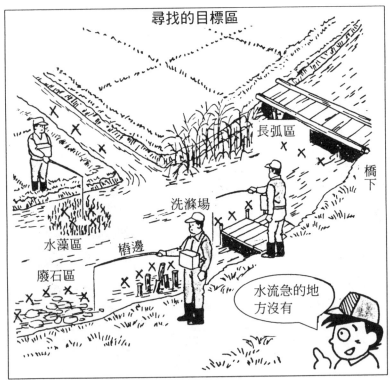

尋找的目標區

長弧區

橋下

洗滌場

水藻區

椿邊

廢石區

水流急的地方沒有

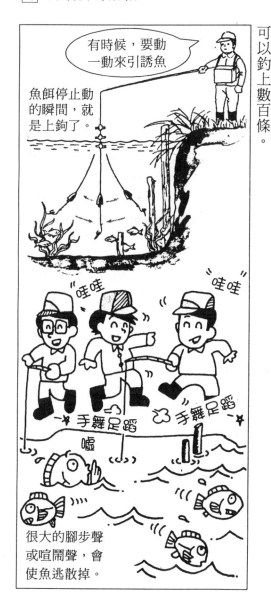

有時候，要動一動來引誘魚

魚餌停止動的瞬間，就是上鉤了。

"哇哇" "哇哇"

手舞足蹈　手舞足蹈

噓

很大的腳步聲或喧鬧聲，會使魚逃散掉。

這時候，要調節位於最下方的鉛錘，使其位在水中。一旦魚吃魚餌的時候，蜻蛉就會移動。蜻蛉突然往旁邊移動，或是在振動時，在這瞬間，立起魚竿，做作合的動作。當鯽魚發現魚餌在動時，在不動的那一瞬間，就已經吃到魚餌了。

如果發覺少有吃魚餌的情形，這時，要稍微搖動釣竿來引誘魚。如果是使用紅蟲當作魚餌時，從上面可以看得很清楚，其中也有黃色的。如果鯽魚吃掉魚餌的瞬間，就看不到了。這時候，可以立起竿子，就能夠順利地使魚上鉤。熟練的人一天可以釣上數百條。

釣長腳蝦

●下流、池、沼

如果釣不到魚，可以改變垂釣對象。例如：夜行性，長約 10 公分左右，其長腳幾乎是體長的 1.5 倍。

釣竿和釣組

條件為要使用一‧五～二‧一公尺的釣竿，穗尖要柔軟。其釣組是使用母線〇‧四號，子線〇‧三號。鉛錘則使用茄子型或圓形的一～一‧五號。還有，帶腳的二號的圓形浮標三～四個。魚鉤採用蝦鉤或釣魚用的新半月等的小型魚鉤。

1.5～2.1公尺　穗尖柔軟的整支釣竿或接續釣竿

母線 0.4 號

圓形浮標 2

自動子線扣

子線 1～1.5 號

魚鉤 蝦鉤　新半月

帶腳的圓形浮標

先穿上橡皮管。

把腳插入橡皮管中。

然後

也可以使用圓形的鉛錘

餌和掛法

可以使用小蚯蚓或紅蟲。蚯蚓切成小段，比較適合當作餌。可以選用較細的小蚯蚓，或是把蚯蚓切成小塊。

釣法

釣長腳蝦時，必須使用小型的撈網，務必要記住。長腳蝦棲息的場所是椿邊、長弧區、水藻區、水藻陰影處。發覺有動靜時，不能夠馬上立起竿子。一般都是使用二～三根釣竿，這樣才能夠更有效率。

看到浮標橫向地被扯動、搖晃時，這和一般的釣魚不一樣。這時，不可以進行作合動作，要靜靜地稍微立起竿子

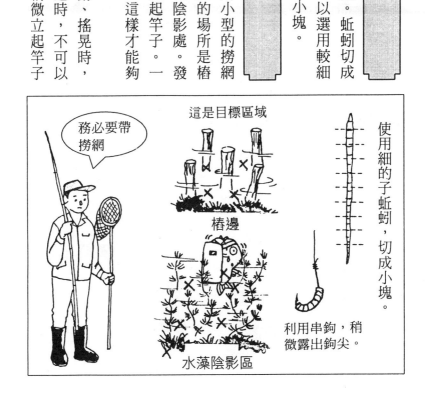

務必要帶撈網

這是目標區域

椿邊

水藻陰影區

使用細的子蚯蚓，切成小塊。

利用串鉤，稍微露出鉤尖。

。如果會感覺到長腳蝦上鉤的重量，有緊繃的特有拉扯感，大致上，也只是剛剛把餌含入而已。如果在這時候就立起竿子，長腳蝦就會放掉餌而逃脫。

因此，這時候，要讓釣竿呈靜止狀態，然後把撈網放入水中。從下面撈起蝦子。

這種釣法與其他的釣法相比，經常會讓蝦子逃脫。這時候，在水中再放入魚餌，大致上，都會再來吃餌。

使用二～三根釣竿，會發覺一一地有蝦子上釣。因此，這可以說是很有趣的釣法。

六月時，剛好是梅雨季節，所以要注意不要被雨淋濕了，因此而感冒。

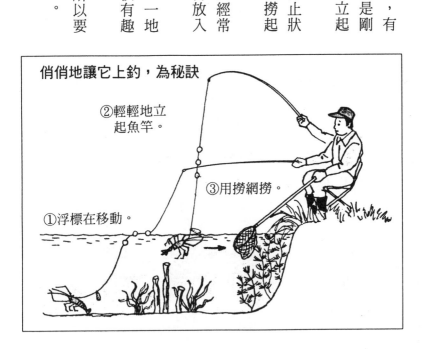

俏俏地讓它上釣，為秘訣

②輕輕地立起魚竿。

③用撈網撈。

①浮標在移動。

釣鯉魚

●川、池、沼

一般有野生鯉魚、養殖鯉魚，以及顏色非常漂亮的錦鯉。養殖鯉魚的體型短而胖。大的有1公尺大。

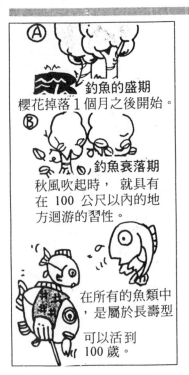

Ⓐ
釣魚的盛期
櫻花掉落1個月之後開始。

Ⓑ
釣魚衰落期
秋風吹起時，就具有在100公尺以內的地方迴游的習性。

在所有的魚類中，是屬於長壽型

可以活到100歲。

要先了解是何種魚

釣鯉魚時，要了解鯉魚的習性。鯉魚在河川、池、沼都有，比較不耐寒。到了冬天，為了過冬，即使有餌，牠也不吃。有鯉魚躍龍門的說法，其實鯉魚並不喜歡水流強的地方。大都會棲息在水流較弱的地方。是屬於雜食性的魚類。因此，不論是動植物的魚餌都會吃。

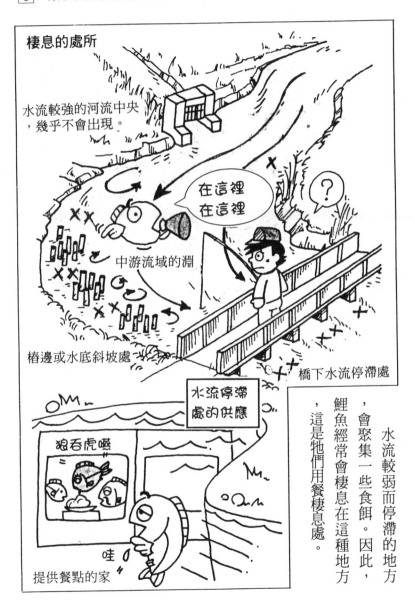

水流較弱而停滯的地方，會聚集一些食餌。因此，鯉魚經常會棲息在這種地方，這是牠們用餐棲息處。

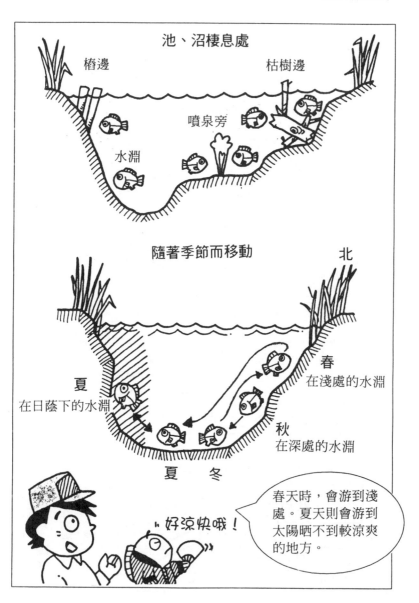

釣竿和釣組

釣竿使用二・七～三公尺的投釣竿，而鉛錘採用十一～二十號，盡可能採用較柔軟的釣竿。捲輪使用中型以上的捲輪，母線採用七號，子線則採用五號。如果要釣大魚，就必須使用粗一點的線。鉛錘則採用中空的十一～十五號。魚鉤則必須準備鯉魚鉤八～十五號。

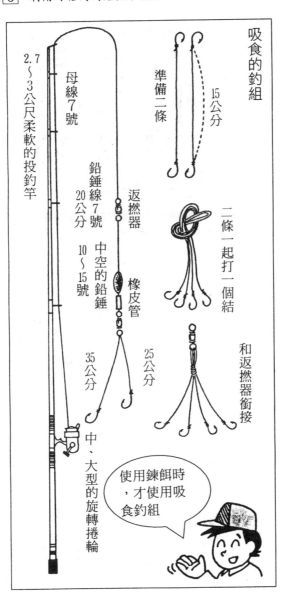

吸食的釣組

準備二條

15公分

二條一起打一個結

和返撚器銜接

25公分

2.7～3公尺柔軟的投釣竿

母線7號

返撚器

橡皮管

鉛錘線7號 20公分

中空的鉛錘

10～15號

35公分

中、大型的旋轉捲輪

使用鍊餌時，才使用吸食釣組

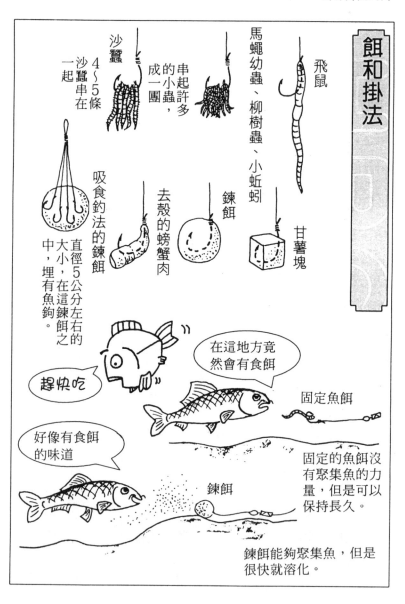

餌和掛法

飛鼠

馬蠅幼蟲、柳樹蟲、小蚯蚓

沙蠶 串起許多的小蟲，成一團

沙蠶 4～5條沙蠶串在一起

甘薯塊

鍊餌

去殼的螃蟹肉

吸食釣法的鍊餌 直徑5公分左右的大小，在這鍊餌之中，埋有魚鉤。

在這地方竟然會有食餌

趕快吃

固定魚餌

好像有食餌的味道

鍊餌

固定的魚餌沒有聚集魚的力量，但是可以保持長久。

鍊餌能夠聚集魚，但是很快就溶化。

釣　法

在垂釣目標的地方，放下魚鉤。這時，把母線放鬆，使魚上鉤。

使用鍊餌時，為了聚集魚，必須在相同的地方撒數次餌。如果東投西撒，魚兒會因為魚餌的味道而四處跑。因此，必須在相同的地方撒下魚餌，讓魚聚集於同一處。這就是正統的等待釣法。

鯉魚並不是那麼容易釣的魚，必須垂下魚竿，靜靜地等待。

當魚上釣的時候，竿頭會受到強力的拉扯。這時候，要緊握釣竿，不要慌張。與鯉魚的強力拉扯對抗，不要敗給牠。這時候，把魚竿立起來。要小心翼翼地把魚拉上來。

魚竿下垂就無法展現魚的彈力。這時，即使使用粗的魚線，也會斷裂。

斷了

魚竿不立起來不行

加油!!

釣扁鯽

● 川、湖、池

釣扁鯽是釣魚中最有趣的。有許多釣扁鯽迷，其規則為釣起來之後，還要放流。

要先了解是何種魚

扁鯽體高而扁平，有銀白色的魚鱗，非常漂亮。是屬於中層魚，能游。非常有力，當咬到魚鉤的時候，會把細的釣竿扯成半月形。

這種魚對水溫非常敏感，會群游在牠們所喜好之水溫的迴游層中。

只要是我喜歡的水溫，我甚麼地方都去。

扁鯽

我都是在下層。

真鯽

使用專用的道具

釣扁鯽有各種專用的釣竿和浮標，以及具有長竿的撈網和伸縮袋網等。甚至是河中垂釣的場所，都必須配戴鐮刀和除藻器。像這種釣扁鯽的用具非常多，所以可以準備必要的專用道具。

專用的道具

船用的置竿器

子線袋

釣組捲

置架

餌箱

擠水頭

椅子

置竿

撈網

伸縮袋網

浮標盒

握柄

鐮刀

插杆

底部可以張開

置竿和撈網是必要的

除藻器

釣竿和釣組網

其他的魚可能有好幾種釣法，但是扁鯽只有浮標釣。而且，根據季節，還有釣場的不同，使用的浮標是二八～三四公分的小型浮標，三五～三九公分的中型浮標，以及四十公分以上的大型浮標三種種類。根據釣場的狀態和水深的不同，必須用到這三種浮標。

即使是相同的浮標釣，也會有許多細微的變化。

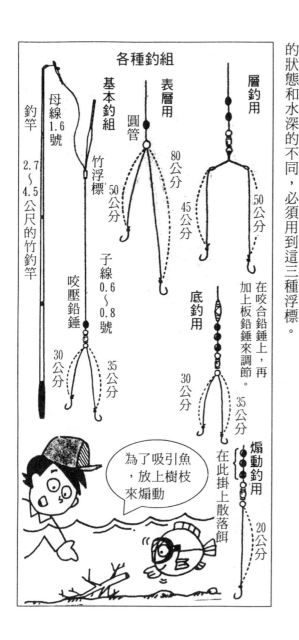

各種釣組

母線1.6號

釣竿2.7～4.5公尺的竹釣竿

竹浮標

咬壓鉛錘

30公分

35公分

基本釣組

圓管

50公分

子線0.6～0.8號

表層用

80公分

45公分

層釣用

50公分

在咬合鉛錘上，再加上板鉛錘來調節。

底釣用

30公分

35公分

在此掛上散落餌

煽動釣用

20公分

為了吸引魚，放上樹枝來煽動

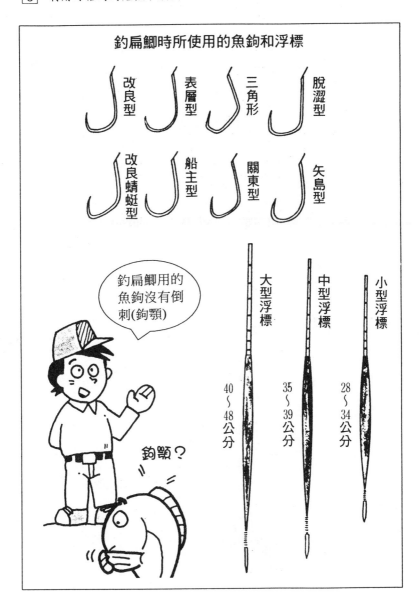

釣扁鯽時所使用的魚鉤和浮標

改良型　表層型　三角形　脫澀型

改良蜻蜓型　船主型　關東型　矢島型

釣扁鯽用的魚鉤沒有倒刺(鉤顎)

鉤顎？

大型浮標　40〜48公分

中型浮標　35〜39公分

小型浮標　28〜34公分

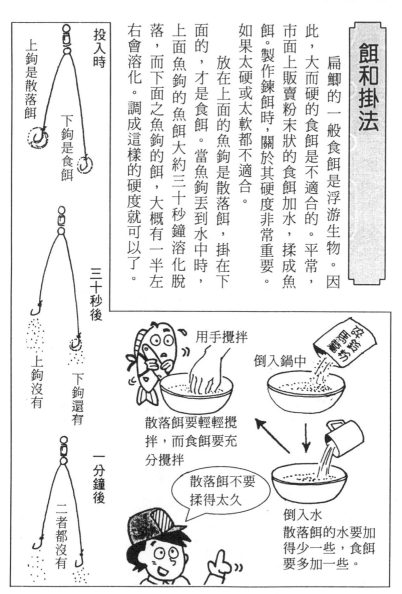

餌和掛法

扁鯽的一般食餌是浮游生物。因此，大而硬的食餌是不適合的。平常，市面上販賣粉末狀的食餌加水，揉成魚餌。製作鍊餌時，關於其硬度非常重要。如果太硬或太軟都不適合。

放在上面的魚鉤是散落餌，掛在下面的，才是食餌。當魚鉤丟到水中時，上面魚鉤的魚餌大約三十秒鐘溶化脫落，而下面之魚鉤的餌，大概有一半左右會溶化。調成這樣的硬度就可以了。

投入時
上鉤是散落餌
下鉤是食餌

三十秒後
上鉤沒有
下鉤還有

一分鐘後
二者都沒有

用手攪拌

倒入鍋中

散落餌要輕輕攪拌，而食餌要充分攪拌

散落餌不要揉得太久

倒入水
散落餌的水要加得少一些，食餌要多加一些。

· 86 ·

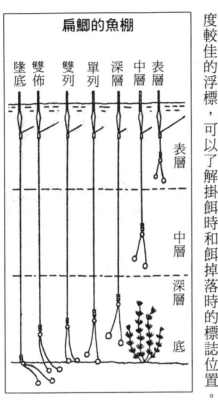

扁鯽的魚棚

表層
隆底　雙佈　雙列　單列　深層　中層　表層

中層
深層

底

釣法

首先，測量目標處的水深，先在上鉤和下鉤的部分插入橡皮，然後丟入水中。

如果浮標浮起來，則表示危險。如此調節浮標來探測水深。

接著，探測魚棚，思考扁鯽迴游的魚棚。再決定要選擇用底釣或浮釣。一般而言，扁鯽的魚棚從鉛錘底到銜接處，有各種各樣的方式。

一旦決定魚棚之後，接著就要開始掛上魚餌。開始釣魚了。使用對於扁鯽的感度較佳的浮標，可以了解掛餌時和餌掉落時的標誌位置。事前要仔細地確認。如果魚鉤上沒有餌，再怎麼等，魚也不會上鉤。

剛開始時，要吸引扁鯽，把魚餌投入水中。經過三十秒鐘之後，要予以振動，使魚餌脫落，或是再重新拋投。接著，要再進行數次。

重點是要聚集多一點的

魚餌，如此一來，扁鯽就會聚集過來。

當扁鯽聚集到魚餌附近時，浮標會上下浮動，而必須等到食餌完全溶化為止。

扁鯽吃餌的情形很多。有時候，會看到浮標突然沉入水中消失，也有的是一點一點地往下沉。

隨著魚餌被魚吃去，浮標會慢慢地往上浮。要讓魚上釣，就要讓牠吃。

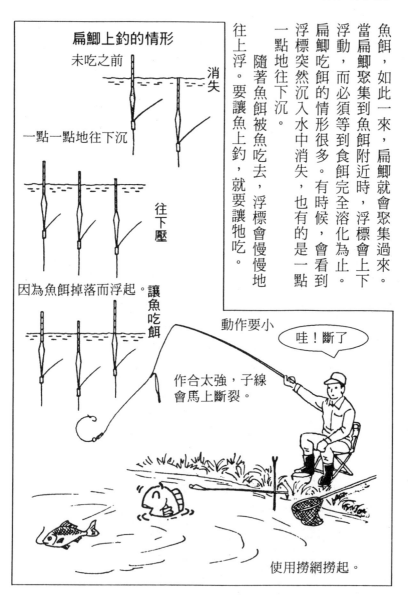

扁鯽上釣的情形

未吃之前

消失

一點一點地往下沉

往下壓

因為魚餌掉落而浮起。讓魚吃餌

動作要小

哇！斷了

作合太強，子線會馬上斷裂。

使用撈網撈起。

6

在清溪處嘗試垂釣

釣香魚

● 毛鉤釣

在乾淨的河川會發現香魚，具有獨特的香味，因此被稱為「香魚」。成魚時，具有勢力範圍的習性。

釣竿和釣組

香魚有各種的釣法。一般人較不容易使用長竿，最簡單的就是毛鉤釣法。

用單手拿釣竿，由於一整天都要揮竿，所以要選擇較輕的釣竿。但是，長度必須要在三・六公尺以上。

淺灘浮標的掛法

穿過

環扣

2公分

母線1號

淺灘浮標

3.6公尺以上的輕釣竿

比竿短50公分

浮標下0.6號1公尺

15公分

20公分

真漂亮的毛鉤！

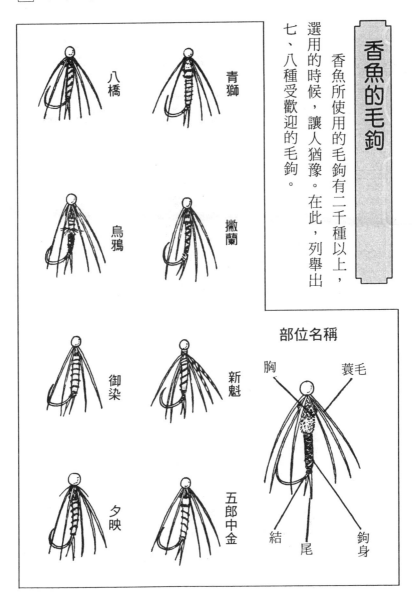

香魚的毛鉤

香魚所使用的毛鉤有二千種以上，選用的時候，讓人猶豫。在此，列舉出七、八種受歡迎的毛鉤。

青獅

八橋

撒蘭

烏鴉

新魁

御染

五郎中金

夕映

部位名稱

胸 蓑毛 結 尾 鉤身

釣法

面向前，然後拋投。如果無法順利拋投，會因為魚鉤多的緣故，而馬上纏住。

釣組先是淺灘浮標著水，接著，會因為毛鉤本身的重量落水。結果，鉤在一起。因此，在淺灘浮標著水的同時，要把竿頭往上抬，稍微拉一下。如此一來，毛鉤就會掉落在淺灘浮標的對面。如果順利拋投成功，這時要配合浮標的漂流，慢慢地一點一點地把釣竿的竿頭更換方向。要注意讓母線經常緊繃。但是，如果太過緊繃，毛鉤就會一動也不動。這時，要配合河川的水流速度來做。一旦已經流到下流處，這時，可以嘗試進行空作合的動作。然後，舉起竿子再度揮竿。

一般而言，可以把竿子揮往魚容易上鉤的地方，以這些地方為目標。然後，任其往下流，手中感覺到有動靜時，

這樣放著，會纏著。

著水

往前拉，就不會纏在一起

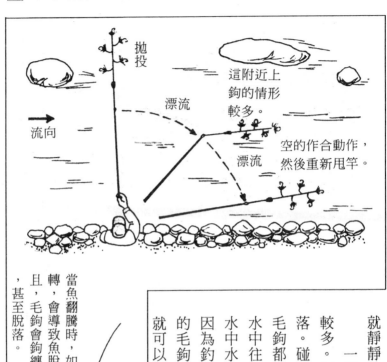

拋投

流向

漂流

這附近上
鉤的情形
較多。

漂流

空的作合動作,
然後重新甩竿。

當魚翻騰時,如果再扭
轉,會導致魚脫落。而
且,毛鉤會鉤纏在一起
,甚至脫落。

就靜靜地立起釣竿,拉到前面來。

一般而言,毛鉤以釣到的小型香魚
較多。如果直接仰起竿子,可能就會脫
落。碰觸到其他的毛鉤,會導致其他的
毛鉤都掉落。因此,這時候,一定要在
水中往身邊拉。如果咬到上魚鉤時,在
水中水會把魚壓住。如果是下魚鉤,會
因為釣組長的緣故,而不會碰觸到其他
的毛鉤。這時候,要抓住子線的上面,
就可以把牠拖起。

釣鱒魚（丁斑）

●浮標釣

在河川中的，都是 10 ～ 15 公分的小型魚。這種魚對聲音非常敏感，所以釣魚的時候，要非常安靜。畏懼寒冷，冬天幾乎釣不到。

釣竿和釣組

一般而言，釣竿長二‧七～三‧六公尺，就已經足夠。為了進行快速的作合，所以要盡可能選擇較輕的釣竿。甚至市面上也有販賣專用的釣竿。在東京稱為鱒魚釣竿，在關西稱為斜釣竿。使用木製的或塑膠製的圓形浮標。依照釣場的情況，最好準備二～三個不同顏色的浮標。依照釣場的情況，選用較明顯的顏色。

當水流較強，不容易下沉時，可以利用板鉛錘來調節。

圓形浮標朝下。

2.7～3.6公尺的輕釣竿

母線 0.6 號

圓形浮標

15～20公分

子線 0.3 號

圓環

魚鉤 袖型 3～5 號

餌和掛法

鱒魚是雜食性的，所以可以準備各種魚餌。在這其中，大都使用川蟲、珠蟲、鍊餌。

川蟲可以在釣場附近的淺灘挖掘到，便於取得，是非常容易取得的魚餌。

鍊餌比較容易保存，一旦變硬時，只要稍微加工，就會變軟。如果太軟，只要加入粥來混合即可。這種鍊餌一下子就會流失，因此，最好使用專用的啣筒來掛餌，會更加容易。

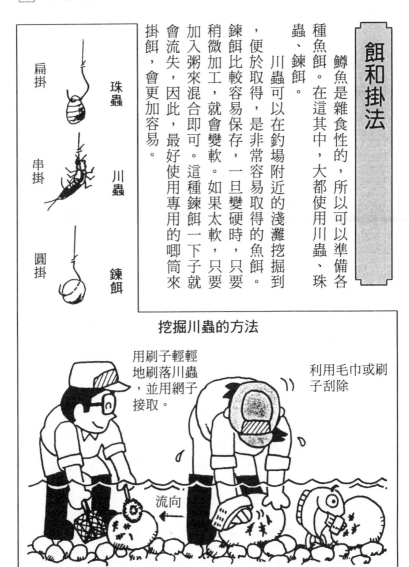

扁掛

珠蟲

串掛

川蟲

圓掛

鍊餌

挖掘川蟲的方法

用刷子輕輕地刷落川蟲，並用網子接取。

利用毛巾或刷子刮除

流向

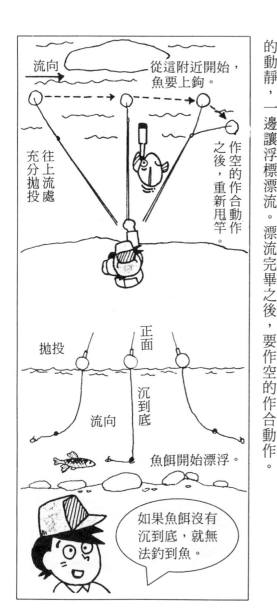

流向

從這附近開始，
魚要上鉤。

往上流處
充分拋投

作空的作合動作
之後，重新甩竿。

拋投

正面

沉到底

流向

魚餌開始漂浮。

如果魚餌沒有
沉到底，就無
法釣到魚。

釣法

往上游處拋投釣組，而浮標下面的線要有水深的二倍長。圓形浮標隨著水流漂浮。這時，釣竿的竿頭要進行移動。一直漂流到下流處，再重新甩竿。如果母線緊繃，釣組鉤住食餌，卻未下沉，這時候，一定要稍微放鬆線。當往上流拋投的浮標流到正面時，大致上，魚餌已經沉到底部。就在這時候開始，魚已經要上鉤了。要特別留意浮標的動靜，一邊讓浮標漂流。漂流完畢之後，要作空的作合動作。

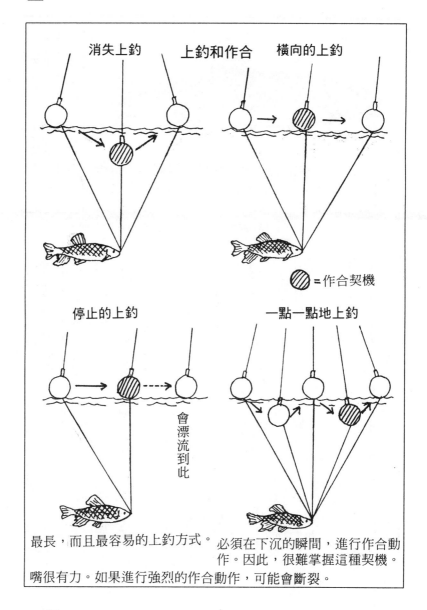

最長，而且最容易的上釣方式。 必須在下沉的瞬間，進行作合動
作。因此，很難掌握這種契機。

嘴很有力。如果進行強烈的作合動作，可能會斷裂。

釣鱲魚（石斑）

●因釣場不同，而更換釣法

魚體稍微細長，有一條橫的黑線，游得很快。平常有 20 公分左右，甚至也有養到 40 公分以上的例子。

魚竿和釣組

在水流較快的地方進行脈釣。在水流緩慢的地方，可以使用浮標釣。一般而言，魚竿使用四·五公尺以上的長竿。魚竿整體的彈性是七·三調子，是最容易釣的釣竿。

沒有水流的地方
細浮標或竹浮標
塑膠管
母線 0.8 號
標誌
水鳥的羽毛
小型辣椒浮標
水流緩慢的地方
水流稍快的地方
咬壓鉛錘
圓環
圓球子線 0.6 號
木製圓球浮標等
子線 0.6 號 30 公分
25 公分
魚鉤 袖型 4～5 號
4.5 公尺以上的竿身堅固的釣竿

餌和掛法

鱲魚屬於雜食性，有各種的食餌。

從川蟲使用昆蟲的幼蟲等魚卵，甚至於秋刀魚、竹筴魚的魚片、臘腸、甘薯的鍊餌、粥餌、麵包等，都能夠做魚餌。

川蟲是很好的魚餌。如果一次挖取太多備用，川蟲會馬上變弱。

一整天使用時，最好是分成數次的分量。這樣才可以使川蟲保持元氣。使用有元氣的川蟲，是非常重要的。

當吃餌的情況良好時，魚餌要採用串掛的方式。如果吃餌的情形不佳時，就採用點掛。利用魚餌來聚集魚。

此外，使用浮標時，也可以利用鍊餌來聚集魚。用米糠、蛹粉，再混入釣場的沙，充分攪拌即可。

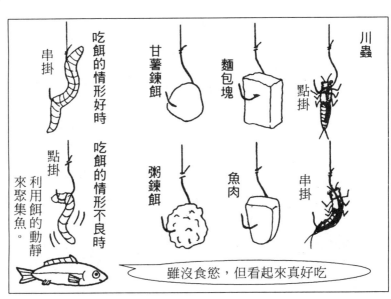

川蟲

點掛

串掛

麵包塊

魚肉

甘薯鍊餌

粥鍊餌

串掛

吃餌的情形好時

點掛

吃餌的情形不良時

利用餌的動靜來聚集魚。

雖沒食慾，但看起來真好吃

釣法

★脈釣

這是在有水流的釣場的釣法。

如果在水流較急的地方，投入釣組，很可能在魚餌還未沉入魚棚時，就已經被水流給沖走了。這時候，最好是找在石頭的後面，或是水流較緩慢的地方來垂釣。這樣才可以讓魚餌順利沉入水中。

如果鉛錘太輕而浮起，會比魚餌漂流得更前方。即使有魚來吃魚餌，也無法順利地上釣。這時候，必須要配合水流，調整鉛錘的重量。

在河底的魚餌會漂流，接著，鉛錘也跟著漂流。漂流中止之後，一定要嘗試進行空作合的動作。

鉛錘的調節

良好的漂流　　　　　　　　不良的漂流

流向

即使魚上鉤，也無法進行作合。

哇！魚餌

總覺得有點奇怪

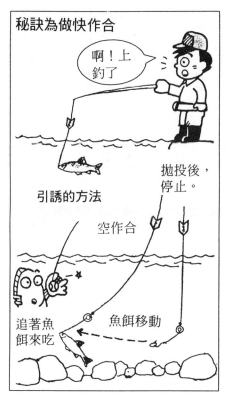

秘訣為做快作合

啊！上釣了

引誘的方法

拋投後，停止。

空作合

魚餌移動

追著魚餌來吃

一般而言，釣到的都是小的鱲魚。鱲魚會隨著魚餌漂流的速度，一邊游一邊吸食魚餌。這時候，如果順利地吃入魚餌時，會看到標誌在跳動。而且，手也會有喀的感覺。因此，當牠在吃魚餌時，標誌會有小小的動靜。當感覺到有點異樣時，很可能已經上鉤。這時候，不要停頓，馬上進行作合動作。如果沒有上鉤，可以讓魚餌漂流在水邊，直至下流。此外，也可以利用移動魚餌來引誘魚的煽動的釣法。

從上流開始，漂流到目標處時，可以稍微晃動一下釣竿，讓魚餌往上浮，使水流充滿魚餌的味道。這時候，也可以嘗試作空作合的動作。如此一來，晃動的魚餌會引誘魚來吃。這時要非常注意，然後迅速地做作合動作。萬一沒有上鉤，可以讓牠在沉入目標處，隨著水流而漂流。到了下游之後，再重新甩竿。所謂的脈釣，其祕訣就是要進行快作合。一旦感覺到標誌異樣時，就趕快嘗試進行作合動作。

101

★浮標釣

這是沒有水流或水流較緩慢時，所採用的釣法。當沒有水流時，調節浮標讓魚餌能夠沉到離底十～十五公分左右的地方。把魚餌拋到目標處，有時候，要稍微動一動竿頭來牽動魚餌，這是引誘魚的秘訣。

如果在有水流的釣場時，浮標下的線要為水深的一·五倍長。將魚餌投入上流處，讓它一直漂流到下流為止。

在自己的正前方時，剛好魚餌能夠沉入底部，而浮標則浮在上面。這時候是上釣的時機。一般釣的都是小的鯽魚。發覺有任何動靜時，馬上作快速的作合動作。

此外，當漂流完畢時，一定要做空作合的動作，再重新甩竿。

有水流時　　　　　　　　無水流時

流向

浮標下的線是
水深的1.5倍長。

魚餌在離底10
～15公分處。

釣虹鱒

● 享受強拉的快感

　這是 100 年前，從美國引進的魚。 很容易養殖，幾乎魚池或溪流各處都有放流。

釣竿和釣組

可以採用浮標釣和脈釣。基本上，幾乎都是一樣的。要使用三・六～四・五公尺的釣竿，而且，是釣竿本身非常堅固的尖調子的釣竿。

通常，到虹鱒釣場釣魚的人很多，如果釣竿本身較軟，很容易和其他人的釣組牽扯在一起。此外，子線最好使用容易更換的自動子線扣。

脈釣的釣組

浮標釣組

母線 2～3 號

球形浮標

板鉛錘

自動子線扣

水鳥羽毛的標誌

子線 1～1.5 號

25 公分

魚鉤

鱒魚鉤 7～10 號

使用 3.6～4.5 公尺，較堅固的釣竿

餌和掛法

虹鱒是雜食性的魚，使用一般的釣餌。一般都是被放流的，所以可以使用魚卵、昆蟲的幼蟲、金槍魚的紅肉、魚肉臘腸、麵包塊以及鍊餌等。已經被放流，而恢復野性的虹鱒，會吃自然的魚餌，例如：川蟲等就很適合。

關於魚餌的掛法，要把魚餌掛得牢固些，才不會輕易地被吃掉。

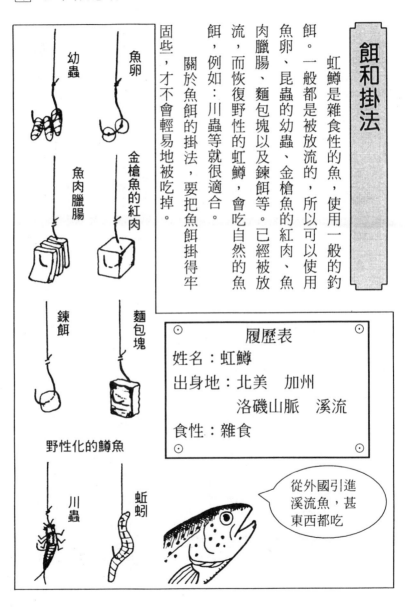

幼蟲

魚卵

金槍魚的紅肉

魚肉臘腸

鍊餌

麵包塊

野性化的鱒魚

川蟲

蚯蚓

履歷表

姓名：虹鱒

出身地：北美　加州
　　　　洛磯山脈　溪流

食性：雜食

從外國引進溪流魚，甚東西都吃

釣法

一般都是放流的，棲息在水流緩慢的深處。把魚餌拋投在目標處的上流，任其隨著水流漂流。在養殖場養育的虹鱒，一旦發現魚餌，就會聚集來吃。馬上就會上鉤。但是，如果太快進行作合動作，很可能會造成脫落。採用浮標釣時，發現圓形浮標上下跳動之後，馬上就沉入水中。這時候，就是作合的契機。不過，一定要等到浮標沉入水中，才可以進行。

進行脈釣時，發現標誌有小的動靜，馬上要再把線放出二十公分左右。再立起釣竿，進行作合。剛開始時，是小的吃餌動作，還沒有完全含入。如果在

更換目標重點處

被放流之後，就馬上群集在水流較緩慢的深水處。

放流之後

流向

流向

深處

經過一段時間之後，也會游到淺處

請

淺處

深處

淺處

深處

經過一段時間

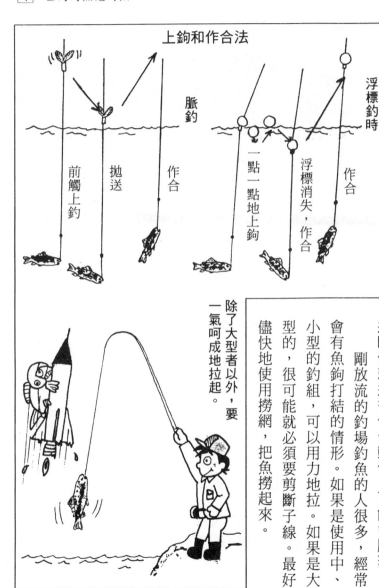

這時候就進行作合動作，可能會脫落。

剛放流的釣場釣魚的人很多，經常會有魚鉤打結的情形。如果是使用中、小型的釣組，可以用力地拉。如果是大型的，很可能就必須要剪斷子線。最好儘快地使用撈網，把魚撈起來。

除了大型者以外，要一氣呵成地拉起。

釣扁鯽

●仿效專家

魚池釣中，最具代表性的魚就是扁鯽。利用自然河川挖掘魚池，甚至在城鎮中，也利用水泥作成魚池。在這些地方進行魚池釣。

釣竿和釣組

基本上，和野塘釣一樣。魚池釣會感受到水流，可以使用較佳的浮標和輕的鉛錘。

此外，魚塘的魚鉤有各種規格。使用的魚竿的長度、浮標的大小、魚鉤的大小型態，以及所使用的魚餌種類等等，都有規定，都必須要遵守。

竹釣竿

母線 0.6～1 號

竹浮標

返撚器

板鉛錘

35公分

竹釣竿所使用的雙股鉤

子線 0.4～0.6 號

澀脫鉤 3～5號

25公分

使用細的子線

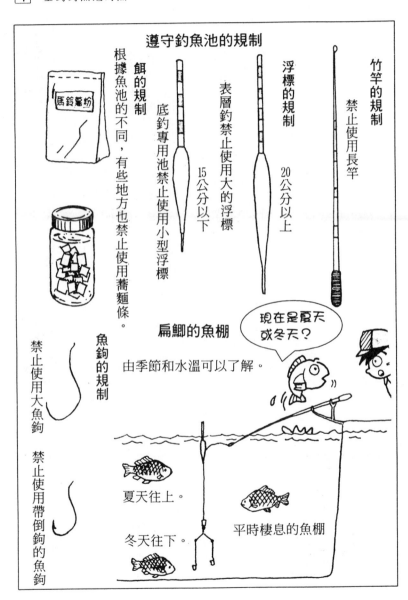

遵守釣魚池的規制

竹竿的規制
禁止使用長竿

浮標的規制
20公分以上

表層釣禁止使用大的浮標

底釣專用池禁止使用小型浮標
15公分以下

餌的規制
根據魚池的不同，有些地方也禁止使用蕎麵條

魚鉤的規制
禁止使用大魚鉤
禁止使用帶倒鉤的魚鉤

扁鯽的魚棚

現在是夏天或冬天？

由季節和水溫可以了解。

夏天往上。

冬天往下。

平時棲息的魚棚

餌和掛法

平時是使用馬鈴薯粉的鍊餌。但是，有些地方是禁止的，要特別留意。

上鉤，使用大的魚餌當作散落餌下鉤，再掛上食餌。

把散落餌捏成多角型，會比較容易散開，也比較能夠產生引誘魚的效果。

捏成小塊。

食餌良好時

散落餌

食餌

散落餌捏成桌角型，比較容易散開。

食餌不佳時

捏成大塊。

釣 法

魚在狹窄的場所中，因此，一般的人都會認為會很容易釣到魚。但事實上，並不是那麼容易。和自然的池塘不一樣，經常都會有人餵食，所以都吃得很飽。即使看到魚餌，也不會想吃。

此外，經常有人釣魚，因此魚很敏感。聽到大的聲音或腳步聲，即馬上會逃開。

為了避免造成別人的困擾，釣魚時最好是保持安靜。一旦決定好目標處之後，要在

不可以發出大的腳步聲。

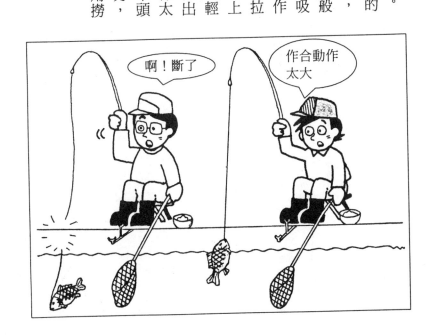

同樣的地方丟數次魚餌，來聚集扁鯽。

當魚上鉤時，浮標會有上下浮動的動作。呈現左右晃動的情形。這時候，如果進行作合動作，就無法釣到。一般而言，扁鯽會聚集在一起啄魚餌，一吸一吐地吃魚餌。因此，準備作作合動作時，要仔細地看浮標。感覺到突然被拉，這種扁鯽特有的強力拉扯，即表示上鉤了。這時候，就是作合的契機，輕輕地做作合動作吧！如果整個釣組被拉出水面，這是大的作合動作。如果子線太細，會馬上斷裂。一旦上鉤，便把竿頭往上舉立起。然後，藉著竹竿的彈力，把魚拉到腳邊。這時候，一定要使用撈網，從下面輕輕地撈起。

啊！斷了

作合動作太大

釣鯉魚

●浮標釣

一般而言，在魚池釣鯉魚比釣扁鯽的價錢來得貴。收費的方式有1天、半天或以小時計

釣竿和釣組

一般而言，在野塘釣中，採用拋投釣。但是，在魚池則使用竿身較結實的二‧七～三‧六公尺的釣竿。市面上也售有專用的鯉魚釣竿。

為了要釣起強而有力的鯉魚，尖調子這種釣竿的彈力是不適合的，最好採用七‧三調子的鯉魚釣竿。母線則使用粗五號。還有，中間可以穿過線的鉛錘，以及三號的子線。

單鉤釣組

2.7～3.6公尺的鯉魚釣竿

辣椒浮標

板鉛錘

子線30公分

中間可以穿線的鉛錘1～2號

20公分

子線3號

15公分

魚鉤 鯉魚鉤8～12號

・112・

餌和掛法

基本上，魚餌的種類、掛法和野塘釣一樣。魚池釣的重點因為比較近，所以不必擔心在拋投時，魚餌會掉落。

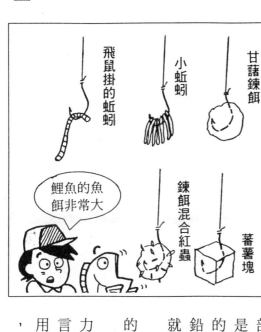

飛鼠掛的蚯蚓

小蚯蚓

甘藷鍊餌

鯉魚的魚餌非常大

鍊餌混合紅蟲

蕃薯塊

釣法

首先，對於浮標下的線之長度、鉛錘、浮標的平衡，進行調節。浮標下的線之長度，是鉛錘沉到底時，浮標的頭部能夠稍微露出。較輕的鉛錘較佳。但是，釣場的水深越深，越需要使用較重的鉛錘。深度是重點，必須使用較重的鉛錘，魚吃餌的情形會較佳。這時候，就要使用能夠穿線的鉛錘。

在較淺的魚池，重點在於要使用輕的鉛錘，以及使用板鉛錘進行調節。

使用的鉛錘越重，就必須要使用浮力較強的浮標，否則無法安定。一般而言，使用中間可以穿線的鉛錘時，要使用中型的辣椒浮標。如果是淺處的目標，則要使用輕的鉛錘。這時，要使用細

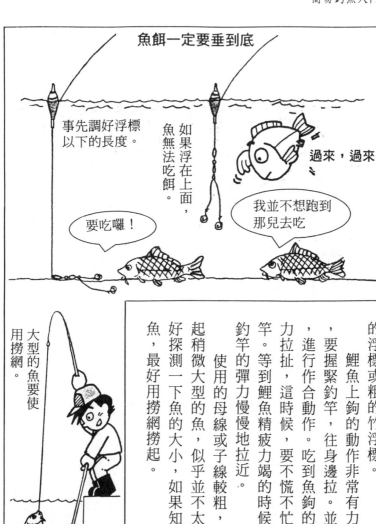

魚餌一定要垂到底

事先調好浮標以下的長度。

如果浮在上面，魚無法吃餌。

過來，過來

要吃囉！

我並不想跑到那兒去吃

大型的魚要使用撈網。

的浮標或粗的竹浮標。

鯉魚上鉤的動作非常有力。這時候，要握緊釣竿，往身邊拉。並立起魚竿，進行作合動作。吃到魚鉤的鯉魚會用力拉扯，這時候，要不慌不忙地立起魚竿。等到鯉魚精疲力竭的時候，再利用釣竿的彈力慢慢地拉近。

使用的母線或子線較粗，即使要釣起稍微大型的魚，似乎並不太容易。最好探測一下魚的大小，如果知道是大型魚，最好用撈網撈起。

海釣由鰕虎開始

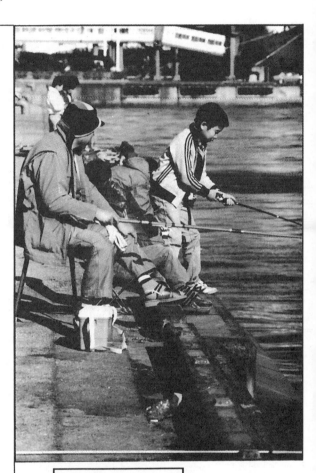

海釣No.1

鰕虎的陸釣

● 因為海潮的緣故，重點會改變

暑假期間，正是鰕虎陸釣的季節。一般都群集棲息在淺處，任何人都能夠輕易地享受鰕虎的垂釣樂趣。

看到魚餌，會從海底各處爭相滑行過來。

先了解是何種魚？

幾乎全國的沿岸都會有鰕虎。通常，都是棲息在海底和沙泥地的河口，以及內灣等處，種類繁多。著名的有明海的陸奧古郎，就是鰕虎的種類。頭大，很會吃餌。嘴巴向下開啟。通常，是垂釣人的對象，例如：真鰕虎。全身呈現咖啡色，有深咖啡色的斑點。其特徵為有一枚像吸盤狀的腹鰭。這腹鰭支撐全身，再藉助胸鰭、尾鰭在海底移動。春天時分出生的小鰕虎，有如滑行一般，到了八～九月時，就長至十公分左右。看到魚餌時，會飛奔過來，所以任何人都可以輕易地釣到鰕虎。

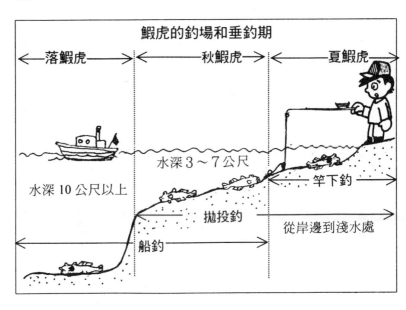

鰕虎的釣場和垂釣期

← 落鰕虎 → ← 秋鰕虎 → ← 夏鰕虎 →

水深3～7公尺

水深10公尺以上

竿下釣

拋投釣

從岸邊到淺水處

船釣

鰕虎的垂釣期

一般說釣鰕虎是在「彼岸時期」（春分、秋分前後三天）。但是，最近在一個月之前，已經開始有人在垂釣了。

到八月左右起，到了九～十月是旺季。到底要持續多久，這會依照當時的情況而有所差異。大致上，在一年內都會釣到。不過，由於垂釣期為過年的一月，進行船釣最適合。

如果是陸釣，萬一拋下的魚餌無法接近鰕虎棲息的地方，就無法釣到。

夏天可以進行竿下釣，而採用投釣的方式，拋投到目標處，才可以進行的鰕虎垂釣，這是在秋天時內釣場的不同，甚至到了十一月，才是釣鰕虎的旺季。因為漁港的不同，甚至到了十一月，才是釣鰕虎的旺季。因此，最好是到附近的鰕虎釣場，調查附近的垂釣情形。

· 117 ·

釣竿和釣組

陸釣的時候，使用竿下釣和拋投釣。

使用的釣竿也不一樣。一般而言，竿下釣時，要使用二・七～三・六公尺左右的輕型釣竿。進行拋投釣時，要使用單手或雙手的拋投釣竿，並且要配置旋轉捲輪。夏天時分，要進行接近目標處的垂釣時，使用單手拋投用的釣竿，就已經足夠了。到了秋天，鰕虎會慢慢地往深處移動，這時候，就要使用雙手用的釣竿，往海面拋投，否則就無法拋投到目標處。

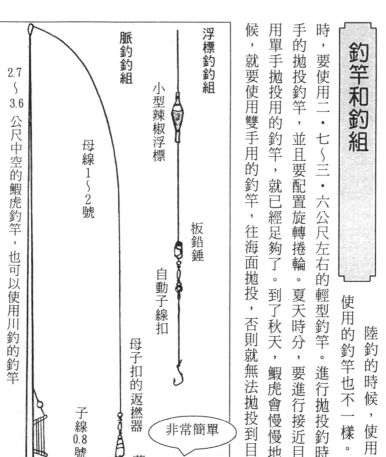

浮標釣釣組

小型辣椒浮標

板鉛錘

自動子線扣

脈釣釣組

母線1～2號

母子扣的返撚器

子線0.8號
15公分

茄子型鉛錘1號

非常簡單

魚鉤
袖型4～5號

2.7～3.6公尺中空的鰕虎釣竿，也可以使用川釣的釣竿

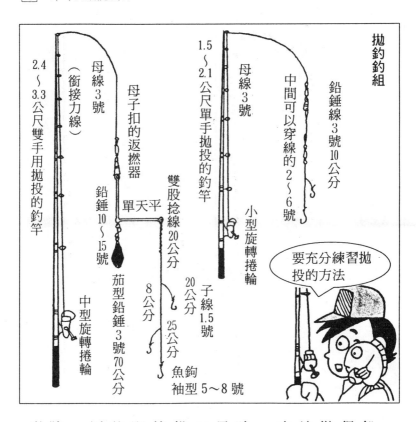

這時候，所使用的鉛錘是十一～十五號，是很重的鉛錘。為了避免拋投時的振動，導致母線斷裂，可以銜接力線來使用。

使用十五號的鉛錘時，可以採用五號五公尺的母線，前端再加上七號五公尺的力線。拋投時，為了避免釣組飛掉，銜接的地方必須綁緊。單手拋投時，使用的鉛錘較輕，可以進行近距離的拋投。

因此，即使使用三號的母線，也不容易斷裂。必須要再銜接力線。

餌和掛法

也可以使用蛤蜊肉。一般而言，鰕虎的魚餌大都使用沙蠶。

掛法會因食餌佳與不佳而有不同的掛法。吃餌佳時，用魚鉤鉤住沙蠶的硬頭，並露出鉤尖。大約鉤住2公分左右。吃餌的情況差時，可以把一整條沙蠶鉤住，儘可能讓它活生生地擺動。以這種方式來引誘魚。

投釣時，魚餌容易斷裂。最好能夠把沙蠶穿到子線為止，並露出一點鉤尖。

此外，如果沙蠶直接曬太陽，則很容易乾死。最好用濕沙把魚餌箱埋起來，避免太陽的曝曬。

也可以放在冷藏箱中，一次取出十條左右來使用。如果把死掉的沙蠶和活的沙蠶混在一起，會使活的沙蠶變得衰弱。因此，要取出死掉的沙蠶。

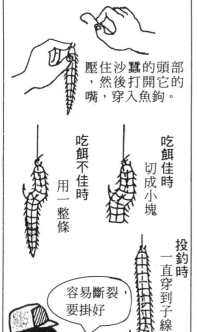

壓住沙蠶的頭部，然後打開它的嘴，穿入魚鉤。

吃餌佳時
切成小塊

吃餌不佳時
用一整條

投釣時
一直穿到子線為止

容易斷裂，要掛好

釣法

利用脈釣時，把母線綁緊。手中可以感覺到動靜，即表示已經上鉤。重要的是感覺到鰕虎是否上鉤。重要的是，經常要讓母線繃緊。母線過長或太鬆，就無法從釣竿或手上感覺到鰕虎是否上鉤。這種釣法無法藉著標誌來知道上鉤的情形。如果想要立起竿子，知道是否釣到鰕虎。這時候，會導致魚餌完全掉落。

此外，即使母線繃緊，魚餌卻無法垂到底的。鰕虎是無法吃到魚餌的。鰕虎只在底部移動的。如果魚餌漂在水中，鰕虎是不會跳上去吃的。當魚餌垂到底部時，釣竿的竿頭稍微移動，像這樣地引誘鰕虎。這就是脈釣的秘訣。

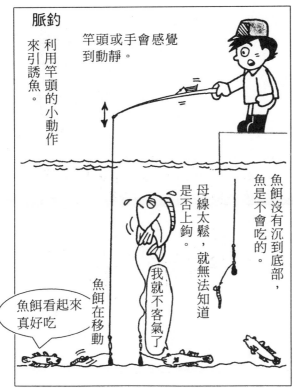

脈釣

利用竿頭的小動作來引誘魚。

竿頭或手會感覺到動靜。

母線太鬆，就無法知道魚是否上鉤。

魚餌沒有沉到底部，魚是不會吃的。

魚餌在移動

我就不客氣了

魚餌看起來真好吃

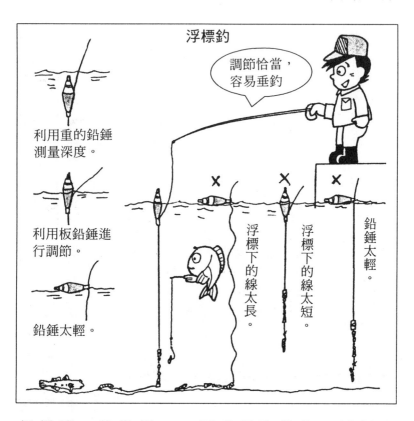

浮標釣

調節恰當，容易垂釣

利用重的鉛錘測量深度。

利用板鉛錘進行調節。

鉛錘太輕。

浮標下的線太長。

浮標下的線太短。

鉛錘太輕。

看浮標的動靜，了解是否釣到魚的釣法，了解浮標下的長度非常重要。

剛開始時，掛上重的鉛錘，讓浮標的頭部能夠浮在水面。接著，再取下重的鉛錘，然後採用板鉛錘，使浮標能夠直立。這樣就能夠取得平衡。

使用輕的鉛錘較好。但是，如果太輕，浮標將無法直立而橫倒。

拋下的釣組沉到底部之後，浮標能夠馬上直立。這時候，要調節好，讓母線稍微鬆弛。當浮標被往水中拉扯時，要輕輕地立起釣竿。

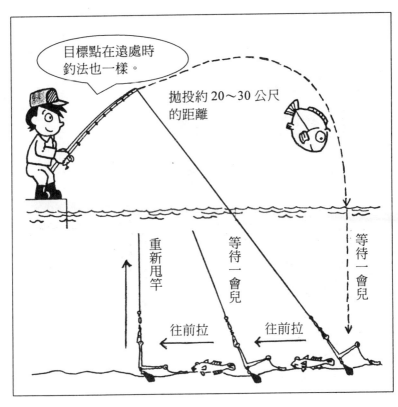

目標點在遠處時釣法也一樣。

拋投約20～30公尺的距離

重新甩竿

等待一會兒

等待一會兒

往前拉

往前拉

　投釣時，把釣組拋投到遠處，再一點一點地把釣組往前拉的釣法。盛產期時，可以使用單手的投釣釣竿。一般而言，只要拋投到二十～三十公尺，就非常足夠了。釣組沉到底部時，要經過一會兒，才會有魚上鈎。如果沒有魚上鈎，則捲起捲輪，把鈎子往前拉。等一會兒，如此地反覆進行。

　一直往身前拉近。然後，再重新甩竿。由於上鈎的情形和脈釣一樣，在竿頭部或手上會感覺到動靜。這時候，就捲起捲輪來看。

鰕虎的船釣

● 換手以後，情況會改觀

船用的置竿架

小型的冷藏箱

小水桶

啊！線斷了

船釣的用具

　船釣時，必須要準備置竿器，把釣上來的鰕虎取下。更換魚餌時，要放下釣竿，否則雙手無法進行作業。此外，要使用放魚的冷藏箱。因為有裝水的袋網，經常會被遺忘而流失。當船移動時，就會被切斷而流失。除此以外，小的桶或塑膠箱子，也是非常方便的。一旦釣到時，就把魚放入小水桶。裝滿時，再移入裝冰塊的冷藏箱。

釣竿和釣組

使用中空的鰕虎釣竿。和陸釣不一樣，當船在移動時，水深也會跟著改變。不能夠使用母線長度固定的川釣用的釣竿。一般而言，採用一‧八～二‧七公尺長的釣竿。

風強的日子裡，長釣竿不容易使用，所以最好再準備一支一公尺左右的短釣竿，更加方便。此外，母線通過中空的釣竿。一端銜接線架，另一端撐著小型的球形浮標或線浮標。如果想要更改母線的長度時，更加方便。

最近，使用轉輪釣竿的人更多了。但是，由於其穗尖並不柔軟，因此魚吃餌的

無線架

有線架

哈哈哈

狀況不佳。母線使用染成黑色或咖啡色的一～一‧五號的線。母線的前端，可以銜接一號的前端線，大約八十公分。下面再銜接短的單天平，與鰕虎用的三用天平銜接在一起。

垂不到底部。

這種釣竿不能用在船釣。

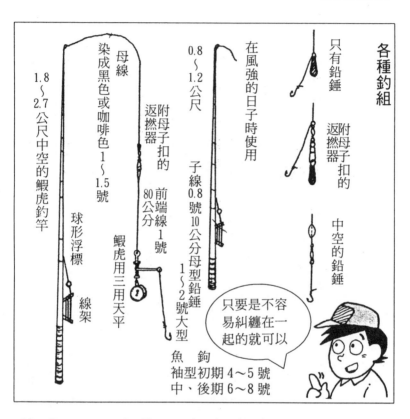

各種釣組

只有鉛錘

附母子扣的返撚器

中空的鉛錘

在風強的日子時使用

0.8～1.2公尺

附母子扣的返撚器

子線0.8號 10公分母型鉛錘

1～2號大型

魚　鉤
袖型初期4～5號
中、後期6～8號

只要是不容易糾纏在一起的就可以

前端線1號 80公分

蝦虎用三用天平

染成黑色或咖啡色1～1.5號

母線

球形浮標　　線架

1.8～2.7公尺中空的蝦虎釣竿

蝦虎用的三用天平可以銜接鉛錘、返撚器和自動子線扣。當蝦虎拉扯的時候，單天平就能夠發揮功效。除此之外，可以利用只有鉛錘的釣組，或是自動子線扣的釣組，甚至中空的鉛錘等各類的釣組。

可以使用任何一種釣組，但是，必須是不容易糾纏在一起的。

把釣組拋投下去時，如果糾纏在一起，蝦虎也不會吃餌。即使再等下去，也不會釣到魚。

釣法

船釣時,把船移動到蝦虎棲息的處所。淺水處的蝦虎,在垂釣盛期,會一直上鉤。

把釣組拋投到海面,等到鉛錘沉到底時,拉緊母線來等待。等了一會兒,如果沒有魚兒上鉤的動靜,可以慢慢地把釣竿往前拉。一般如果魚上鉤時,會從竿頭或手上感覺到動靜。這時候,可以輕輕地進行作合動作,立起竿子。

作合只需要把竿頭往上移動十公分左右,就已經非常充分。不要進行大的作合動作,尤其在淺處會造成魚逃脫的情形。甚至會鉤到旁邊的東西。

一旦感覺到有動靜時,馬上就能夠揚起釣竿,經常會導致魚的脫落。

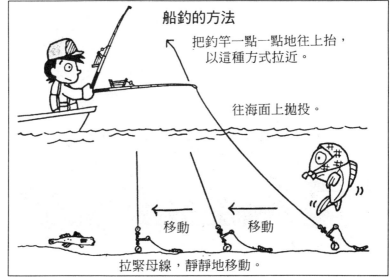

船釣的方法

把釣竿一點一點地往上抬,以這種方式拉近。

往海面上拋投。

移動　　移動

拉緊母線,靜靜地移動。

在垂釣盛期，即使魚脫落，只要重新甩竿，馬上就會有魚上鉤。一般垂釣專家們在感覺到釣竿的動靜之前，會進行「上鉤」的作合。這必須要經過許多的經驗，才可能做到。尤其最近大都使用纖維釣竿，要做到這一點，實在困難。釣到時，要盡快地取下魚鉤，並且小心地掛餌。

魚餌沈入海中的時間越長，越能夠釣到鰕虎。從魚鉤上取下魚時，另外一隻手馬上掛餌，越快越好。

雖然說不管釣任何一種魚都一樣，但是要釣多一點的鰕虎時，尤其要能夠雙手交替。因此，對於魚鉤的取下、魚餌的拿捏方法和掛鉤方式等等，都要實際練習，進行鰕虎的垂釣。好好地記住，可以充分活用。

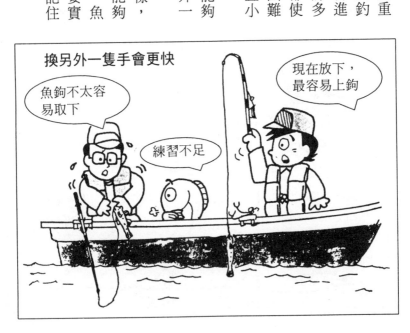

換另外一隻手會更快

魚鉤不太容易取下

練習不足

現在放下，最容易上鉤

9 嘗試投釣、防波堤釣、磯小釣

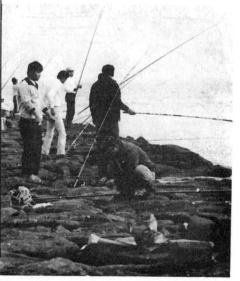

釣白鯡魚

● 投釣

4月分時，從淺水處開始，一直到 10 月分時，移動到深水處。這種魚是平均長 15 ～ 25 公分瘦長型的小型魚。

先了解是何種魚

一般棲息在內灣波浪沈靜的沙泥地，大都數條一起群游。經常是頭部斜斜向下，海底往上三十公分，是牠們迴游的處所。

這是採用投釣的代表魚。現在，也非常盛行船釣。

當游到防波堤附近時，可以採用竿下釣。

終年都有喜愛白鯡魚的人在垂釣

防波堤釣

船釣

投釣

經常都朝向斜下方游

我在底下

30 公分

釣竿和釣組

通常是採用配置捲輪的投釣釣竿。投釣釣竿越長，必須配置遠距離的釣組。如果和自己的體力不相稱，很可能會筋疲力竭。

一般是採用二‧七～三‧六公尺，附有捲輪，讓人覺得較輕的稍長的釣竿。母線採用三號來銜接力線。力線利用五號五公尺左右，或七號五公尺、十號十公尺。

基本的釣組要有單天平的銜接。

防波堤等垂釣的目標較近時，採用單手投釣用的釣竿。

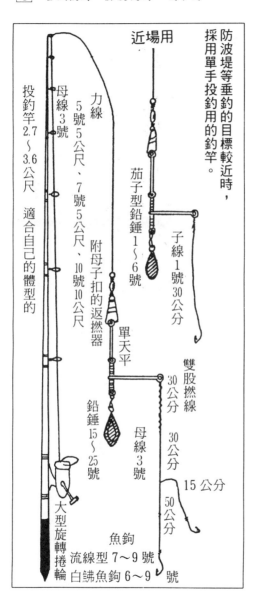

近場用

力線
5號5公尺、7號5公尺、10號10公尺

母線3號

茄子型鉛錘1～6號

子線1號30公分

單天平

雙股撚線
30公分

30公分

15公分

50公分

母線3號

魚鉤
流線型7～9號
白鯡魚鉤6～9號

附母子扣的返撚器

鉛錘15～25號

大型旋轉捲輪

投釣竿2.7～3.6公尺　適合自己的體型的

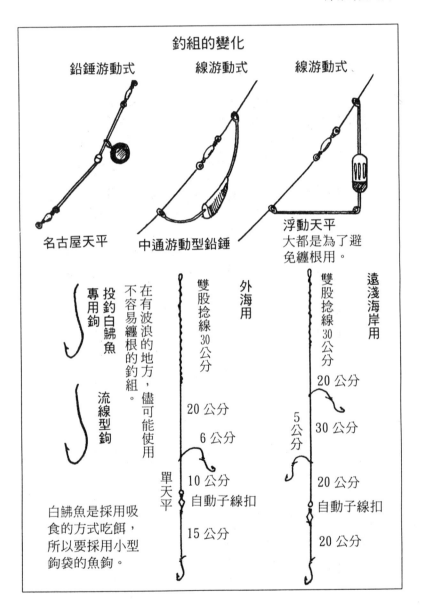

釣組的變化

鉛錘游動式　　線游動式　　線游動式

名古屋天平　　中通游動型鉛錘

浮動天平
大都是為了避
免纏根用。

投釣白鯚魚
專用鉤

流線型鉤

在有波浪的地方，儘可能使用
不容易纏根的釣組。

白鯚魚是採用吸
食的方式吃餌，
所以要採用小型
鉤袋的魚鉤。

外海用

雙股捻線30公分

20 公分

6 公分

單天平

10 公分
自動子線扣

15 公分

遠淺海岸用

雙股捻線30公分

20 公分

5公分

30 公分

20 公分
自動子線扣

20 公分

餌和掛法

白鱚魚喜歡柔軟的魚餌。採用投釣的方式時，經常會因為拋投的震動，而使魚餌斷裂或脫落。這時候，要考慮到這一點，而可以使用任何一種魚餌。平常所使用的是，剁細的砂礫蠶、青磯蠶。本來砂蠶是很好的魚餌。但是，不耐熱，不容易處理，這是缺點。

一般而言，連頭的砂蠶比較不容易掉。但是，魚比較不容易吃餌，因此就去除頭部。例如：沙蠶、砂礫蠶等，去掉頭之後，必須用魚鉤像縫的方式一樣，刺進皮做縫掛。

平常的串掛在投釣時，經常會脫落。也有人使用磯蠶，但是磯蠶比較粗，必須切成小塊來使用。像這樣非常麻煩，而且也比較硬。不是很適合的魚餌。

餌的掛法

青磯蠶　無頭

砂蠶　有頭　無頭

砂礫蠶　有頭

有頭的比較不容易脫落。但是，魚不容易吃；因此，當魚吃餌的情況不佳時，就要去頭。

去頭時，必須用魚鉤從皮部分刺入，做縫掛。

進行投釣時，魚餌必須掛得確實，否則在拋投時，魚餌就會脫落。

了解目標處

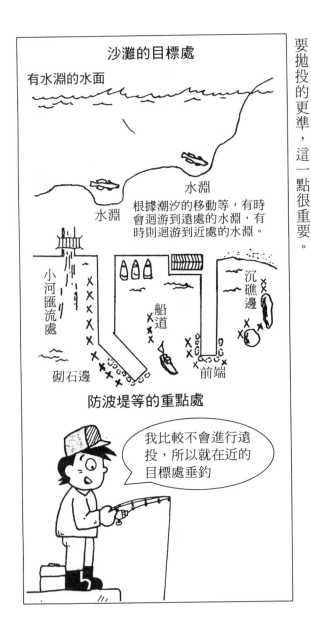

根據釣場的不同，目標處也會稍微改變。在沙灘進行投釣時，有水邊的水面是目標處，要盡可能地拋遠一點，比較有利。防波堤等在船道和防波堤的前端附近的砌石旁邊，沉水石等都是目標處。使用單手投釣用的釣竿，就非常充分。會比遠投要拋投的更準，這一點很重要。

沙灘的目標處

有水淵的水面

水淵

水淵

根據潮汐的移動等，有時會迴游到遠處的水淵，有時則迴游到近處的水淵。

小河匯流處

船道

沉礁邊

砌石邊

前端

防波堤等的重點處

我比較不會進行遠投，所以就在近的目標處垂釣

釣法

在沙灘時，把釣組拋投到遠處的海面，讓牠沉到海底。然後，再一邊探測，一邊一點一點地往前拉。當覺得竿子有點重時，這時候，是位於水淵上部。要稍微等待一會兒，如果沒有魚吃餌的情形，再一點一點地往前拉。一直等到下一個水淵處。如此反覆進行，如果會感覺到竿頭的動靜，目標處很明顯地是遠處的小型魚。

一旦有動靜，馬上立起竿子，進行作合動作。用毫不勉強的速度捲線。

防波堤等的目標處近的時候，和基本的釣法一樣。採用竿下釣時，稍微有一點不同。這時候，要改用輕的鉛錘。拉動竿子上下五、六次之後，再輕輕地立起看看。不妨試試這樣的釣法。

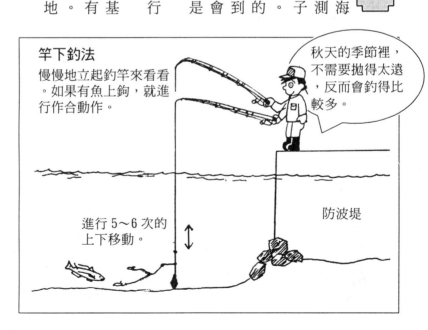

竿下釣法

慢慢地立起釣竿來看看。如果有魚上鉤，就進行作合動作。

秋天的季節裡，不需要拋得太遠，反而會釣得比較多。

進行 5～6 次的上下移動。

防波堤

釣鰈魚

● 投釣

當腹部朝下(白的部分)時，右側是頭的為鰈魚。左側是頭的為比目魚。因此，請你記住「左比目，右鰈魚」。

先了解是何種魚

經常棲息在海底的沙泥地，使用兩側的鰭，很會游。在冬天產卵，是魚隻之中非常稀有的。這時候，聚集到淺處。

十二月左右，到隔年的三月為止，是垂釣期。除了採用投釣的方式之外，船釣也很容易釣到。

一般而言，會吸食小的魚餌。

釣不到…

已經在吃了

潛沙的好手，只露出眼睛。

釣竿和釣組

鰈魚的目標處大都很近，所以不需要進行遠投。一般能夠投到五十公尺的距離，就已經很充分了。因此，要使用較輕的投釣釣竿。

採用五號母線，然後銜接力線。再銜接三支魚鉤。採用十五～二十五號鉛錘。利用附帶母子扣的返撚器，來銜接單天平。

用的鉛錘太重，會導致釣竿的穗尖損毀。採用十五～二十五號鉛錘，適合釣竿的重量。進行遠投時，如果使

子線採用二號，魚鉤採用鱸魚的八～十二號。或者是狐狸型的五～六號。因為這種魚會吸食魚餌，所以有時候魚鉤會損毀，要準備備用的魚鉤。

2.7 ～ 3.3 公尺　適合自己體力的投竿

母線 5 號

力線 7 號 5 公尺、10 號 10 公尺

母子扣的返撚器

單天平

鉛錘 15 ～ 25 號

雙股捻線

30 公分

枝鉤 2 號 10 公分

返捻器

魚　鉤
鱸魚 8 ～ 12 號
狐狸型 5 ～ 6 號

中、大型旋轉捲輪

好長的釣組

餌和掛法

青磯蠶、沙蠶、砂礫蠶、蛤蜊肉等，都可以當成魚餌，而蛤蜊肉等比較柔軟的魚餌，必須使用在目標較近的地方。否則在拋投的時候，會因為震動而脫落。

掛法要儘量把魚餌掛緊，從蟲的頭部插入魚鉤中，一直穿到子線為止。露出一點鉤尖。

餌的掛法

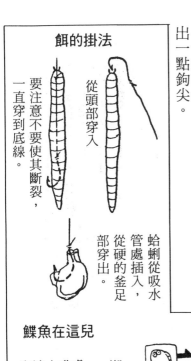

從頭部穿入

要注意不要使其斷裂，一直穿到底線。

蛤蜊從吸水管處插入，從硬的釜足部穿出。

釣法

要先了解鰈魚的目標處。

鰈魚在這兒

海浪上升處

潮

沉礁邊

船道

潮水停滯處

河口處

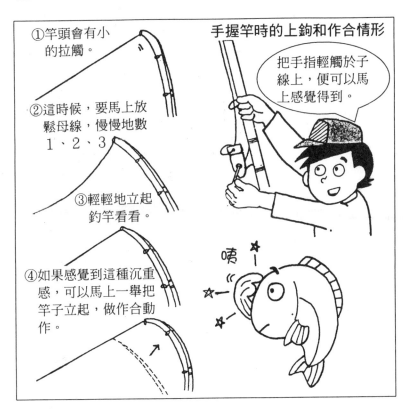

①竿頭會有小
的拉觸。

②這時候,要馬上放
鬆母線,慢慢地數
1、2、3

③輕輕地立起
釣竿看看。

④如果感覺到這種沉重
感,可以馬上一舉把
竿子立起,做作合動
作。

手握竿時的上鉤和作合情形

把手指輕觸於子
線上,便可以馬
上感覺得到。

鰈魚的目標處在十～五十公尺之間。滿潮的時候,會更加接近岸邊。目標處更加接近時,要記得不要拋投得太遠。即使是垂釣專家,如果拋投得太遠,可能都釣不到魚。反而是拋投的距離恰到好處的新手,會一直有魚上鉤。

如此一來,就可以知道鰈魚的目標處,可能在較近的地方。最好看看周邊的人釣魚的情形,來作為參考。

釣到的鰈魚大都是較小的釣魚。因此當手握著釣竿時,最好是把手指輕輕放在母線上,才能夠靜靜地感覺到小小的拉動。

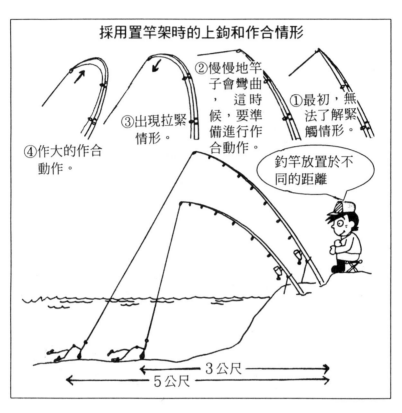

採用置竿架時的上鉤和作合情形

②慢慢地竿子會彎曲，這時候，要準備進行作合動作。

③出現拉緊情形。

①最初，無法了解緊觸情形。

④作大的作合動作。

釣竿放置於不同的距離

3公尺

5公尺

鰈魚會隨著潮流的移動，在滿潮的時候才吃餌。覺得沒有魚吃餌時，可以把釣竿放在置竿架上等待。使用二支釣竿更換不同的拋投距離，比較容易了解當天的目標處所在。

使用置竿架時，一定要把竿子立起來使用。經常會看到有些人把釣竿直接插在沙上，這麼做會因為風和波浪的拉動，導致釣竿，甚至捲輪沾上沙，而造成損毀、故障。有些釣場會準備釣竿蓋，可以好好地利用。

投釣鰈魚的時候，通常魚會被魚鉤吃下去。要靈巧地取下鉤子，需要花很長的時間。但是，好不容易才會有漲潮的時機，實在應該好好地把握。因此，不論是用手取下鉤，或是用取鉤的鉤子，都必須要充分地進行練習。

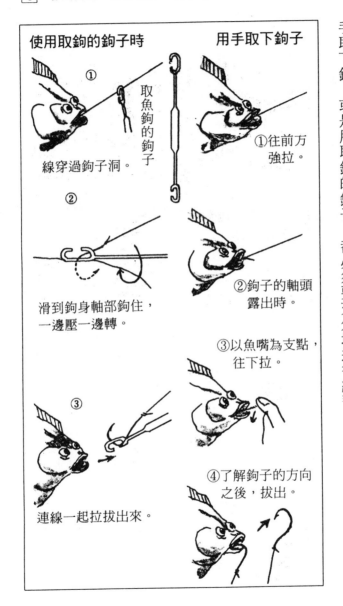

使用取鉤的鉤子時

① 線穿過鉤子洞。

取魚鉤的鉤子

② 滑到鉤身軸部鉤住，一邊壓一邊轉。

③ 連線一起拉拔出來。

用手取下鉤子

①往前方強拉。

②鉤子的軸頭露出時。

③以魚嘴為支點，往下拉。

④了解鉤子的方向之後，拔出。

釣石首魚

●投釣

一般而言，石首魚的投釣都是採用夜釣。因此，要非常注意身上的防寒用具，尤其要有人作陪。

呱─
呱─

使用浮袋幾乎都可以聽到聲音。

以夜釣為中心，潮水混濁的日子，白天也可以釣到。

我們都群居

先了解是何種魚

由於其頭中有大的耳石，而稱之為石首魚。棲息在沿岸的沙泥地，從水深三公尺的淺水處到八十公尺左右的深水處，都有其蹤跡。

嘴巴大，上下都有細的牙齒。魚鱗很容易脫落。魚鱗很容易脫落。

釣到時，它會翻滾，其白色閃亮的魚鱗就會脫落。一般而言，投釣的垂釣期淺水處為五～十月左右。在比較溫暖的地方，一整年都可以垂釣。此外，船釣也很受歡迎，幾乎一年之中都可以進行。

釣竿和釣組

一般而言，都配戴旋轉捲輪的投竿。

夜釣時，竿頭要貼上螢光膠帶，有助於了解位置，非常方便。

使用較細的母線，比較不容易受到潮水的影響，會比較佳。但是，因為夜釣，所以最好使用較粗的五號。然後，再銜接上力線。在鉛錘下銜接雙鉤的鉤組，並且要銜接單天平。目標處的地方，大都沒有波浪。最好是在釣到以前，釣具不要鉤纏在一起，這是最重要的。當潮水較強的時候，要在子線上穿上塑膠管。

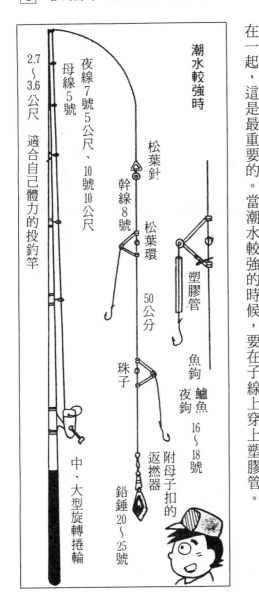

潮水較強時

夜線7號5公尺、10號10公尺
母線5號

2.7～3.6公尺　適合自己體力的投釣竿

松葉針
松葉環
幹線8號
50公分
珠子
附母子扣的返撚器
塑膠管
魚鉤
鱸魚夜鉤
16～18號
鉛錘20～25號

中、大型旋轉捲輪

餌和掛法

一般而言，船釣使用各種的釣餌。

投釣時，採用不容易切斷的青磯蠶和沙蠶。

魚鉤從硬的頭部插入，一直穿到子線，大約三公分左右，就可以切斷。無頭的掛法，通常是魚鉤從皮的部分進行縫掛。此外，從秋天到初冬，為了想要釣大型的鰈魚，可以採用秋刀魚肉來當魚餌。在家中把秋刀魚剖成三片，撒上一點鹽，帶到釣場去。再把魚肉細切，表皮向外對摺，或是進行縫掛。

要注意使用秋刀魚肉當魚餌的垂釣時期，只限於此時。在垂釣初期，或是小型鰈魚的垂釣時機時，不吃這種魚肉。因此，要採用這種沙蠶類。

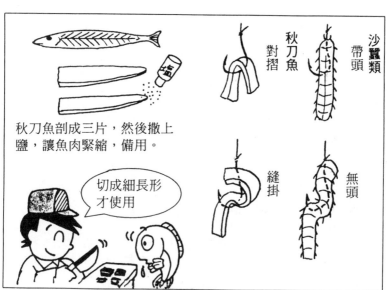

秋刀魚剖成三片，然後撒上鹽，讓魚肉緊縮，備用。

沙蠶類 帶頭

秋刀魚 對摺

無頭

縫掛

切成細長形才使用

釣法

向海面進行遠距離的拋投。但是，在夜釣時，很容易迷失方向。要注意要正向地拋投。

向左右斜拋的時候，很可能母線會和旁邊的人鉤擦，而產生問題。

當鉛錘墜到底時，要輕輕地拉，探測底部。從鉛錘的動靜可以感覺到地底的變化，或是地質的改變。這就是目標處。這時候，停止移動釣組。拉緊母線，等待上鉤。一旦魚吃餌的時候，一定會使魚鉤產生噗嚕噗嚕的抽動。

總之，要毫不勉強地慢慢轉動捲輪。

因為石首魚是群居的，只要釣上一條，馬上就可以再選用相同的目標處。在那附近，會有成群的石首魚在游動。

天還亮的時候，就到釣場去

那裡是目標處

底部有變化，上面的波浪也會產生變化。

目標處　　目標處

要在天還亮的時候，到釣場去。了解附近的情況和目標處。

釣花鯽

● 防波堤釣

　　身上有咖啡色的保護色，經常棲息在岩礁地帶。身長有 20～30 公分長，大的有 60 公分大。

先了解是何種魚

　　大都棲息在海草多的岩石底部。屬於磯釣魚。不過，防波堤釣和船釣也很盛行。根據地方的不同，當水溫降到十二～十四度時，大約在十一月左右會產卵。一旦花鯽決定其棲息處所之後，就不會再移動。通常，會有二～三條魚一起來棲息。如果很恰巧，在相同的目標處，會得到很好的成果。

剛才在這裡釣到，應該還會釣到

同伴不會回來了

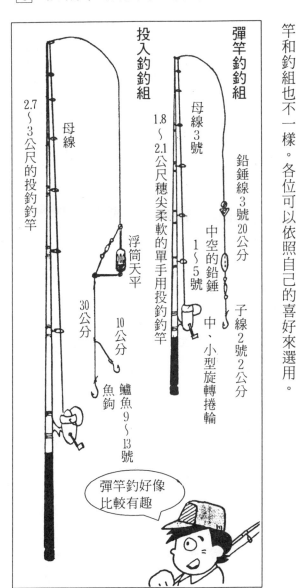

釣竿和釣組

一般而言，花鰍的釣法是採用漂流釣、彈竿釣或舞釣，以及投入釣。雖然彈竿釣比較困難，與投入釣相比之下，就很輕鬆。還有，漂浮釣所使用的釣組較輕，在潮水較急的時候，很可能會釣不到。在此，要為各位介紹彈竿釣和投入釣，所使用的釣竿和釣組也不一樣。各位可以依照自己的喜好來選用。

彈竿釣釣組

投入釣釣組

母線 3號

鉛錘線 3號 20公分

中空的鉛錘 1～5號

子線 2號 2公分

中、小型旋轉捲輪

1.8～2.1公尺穗尖柔軟的單手用投釣釣竿

母線

浮筒天平

30公分

10公分

鱸魚 9～13號 魚鉤

2.7～3公尺的投釣釣竿

彈竿釣好像
比較有趣

餌和掛法

投入釣大都採用細沙蠶、青磯蠶為釣餌，而彈竿釣在拋投時的震動情形較少，所以可以採用細沙蠶和蛤蜊肉，以及沼蝦等。

蝦子是很好的魚餌，掛法的秘訣：切除其尾巴，從切口的地方穿入魚鉤，再從背部或腹部穿出，露出一點鉤尖。如果掛得不好，蝦子就會彎曲。

要注意鉤尖突出的位置，要使餌保持很直的狀態。和別人一樣，使用相同的蝦子當成魚餌，但是別人都釣到，自己卻釣不到。大致上，是因為餌的掛法不佳所致。剛開始時，很可能無法做得很好。但是，如果能夠多用心，很自然地就能夠順利地掛好。加油吧！

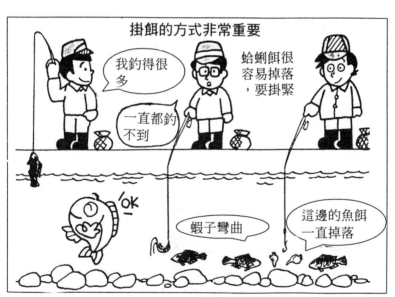

掛餌的方式非常重要

我釣得很多

蛤蜊餌很容易掉落，要掛緊

一直都釣不到

OK

蝦子彎曲

這邊的魚餌一直掉落

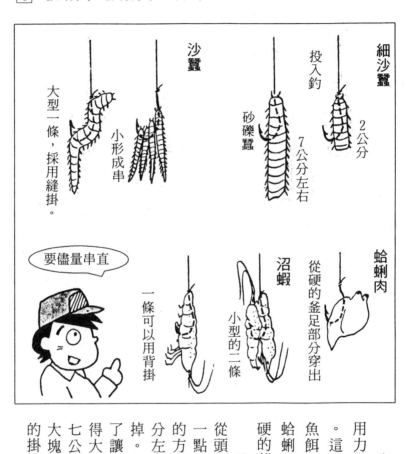

細沙蠶

投入釣

2公分

沙蠶

砂礫蠶

7公分左右

大型一條，採用縫掛。

小形成串

要儘量串直

沼蝦

小型的二條

蛤蜊肉

從硬的釜足部分穿出

一條可以用背掛

取蛤蜊肉時，如果用力敲殼，會把肉弄碎。這時候，就無法做成魚餌。必須小心地取出蛤蜊肉，魚鉤從釜足堅硬的部分穿出。

磯沙蠶和青磯蠶要從頭的部分穿入，露出一點鉤尖。採取投入釣的方式時，要使用二公分左右。再把剩餘的切掉。使用砂礫蠶時，為了讓魚容易吃餌，要用得大塊一些。全長大約七公分左右。雖然使用大塊的沙蠶，但是魚鉤的掛法還是一樣。

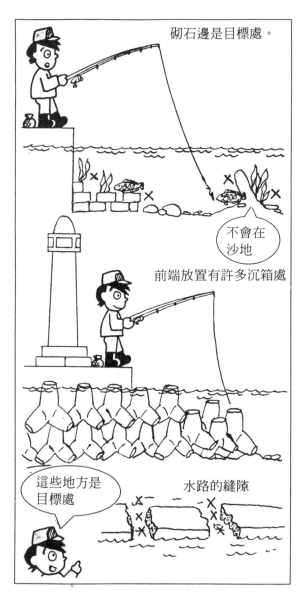

砌石邊是目標處。

不會在
沙地

前端放置有許多沉箱處

這些地方是
目標處

水路的縫隙

釣法

到了釣場之後，要先找到目標處。

一般而言，花鯽是不會在沙地的。因此，要尋找砌石邊或沉箱處、礁岩邊、水路的入口中來等，都是目標處。

採用投入釣時，要投入至目標處，就能夠有魚上鉤。如果拋得遠一點，超過目

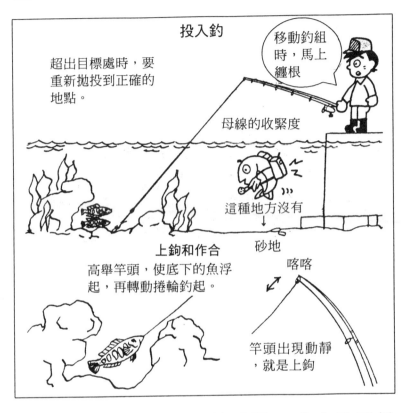

投入釣

移動釣組時，馬上纏根

超出目標處時，要重新拋投到正確的地點。

母線的收緊度

這種地方沒有

砂地

上鉤和作合

高舉竿頭，使底下的魚浮起，再轉動捲輪釣起。

喀喀

竿頭出現動靜，就是上鉤

標處，也可能會釣到。

正確的拋投方式是非常重要的。花鱸這種魚很少移動，如果離開目標處，是很難釣得到的。

鉛錘沉到底之後，要馬上舞動線。然後，看看魚吃餌的情形。如果母線繃得太緊，魚就不容易吃餌。因此，要稍微放鬆一些。

魚上鉤時，竿頭會被拉緊。這時候，拉起釣竿，捲捲輪。一般而言，灘釣都要在潮水移動的地方來垂釣。把輕動的釣組拋投到水面。當鉛錘墜到底時，舞動線

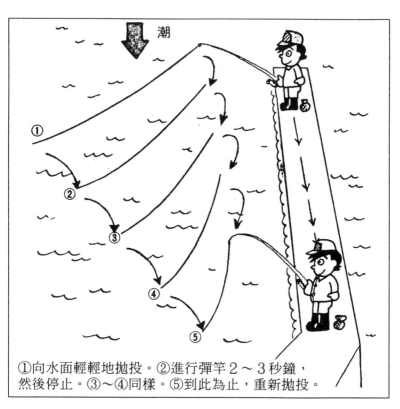

①向水面輕輕地拋投。②進行彈竿2～3秒鐘，然後停止。③～④同樣。⑤到此為止，重新拋投。

這時釣竿可以採取水平的握法，然後再慢慢揚起釣竿。最後，一口氣立起竿頭。這就是彈竿。

彈竿完畢之後，馬上垂下竿頭。放鬆母線，使餌自然下沉。當鉛錘墜到底部時，再作舞動線的動作。進行同樣的動作。如果鉛錘輕而進行彈竿時，經常會受到潮流的影響，而被漂流到旁邊。自己本身也要稍作移動。

有切口的防波堤時，一般在這其中會有大的東西。因此，要稍作

切口的目標處

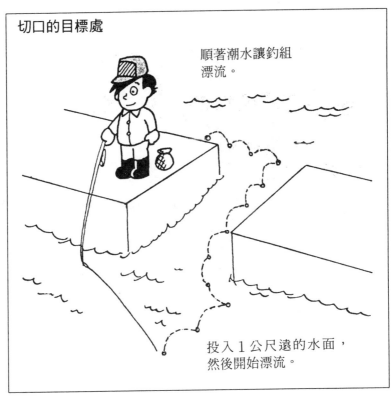

順著潮水讓釣組漂流。

投入1公尺遠的水面，
然後開始漂流。

探查。這種切口處，潮水的流通佳。底部會經過沖刷，所以會變得較深。從防波堤角之一公尺遠處的海上拋投。要注意母線的鬆緊度。接著，竿子隨著潮水做上下的緩慢移動。任其一直漂流到切口處。大致上，這地方的水流較急，而且較深。

因此，母線會拉得較長。進入水路時，就開始作彈竿動作，一邊讓釣組漂流。

當有魚上鉤時，竿頭會出現明顯的震動，馬上就知道了。

釣海鯽

● 磯小釣

這是非常少有的胎生魚。在盛產季節，會釣到眼睛大大的，粉紅色的小胎魚。看起來肚子凸凸的。

先了解是何種魚

體高，左右扁平的魚，比河川中的鯽魚來得大。

棲息在礁岩處的海藻區，在水深三～二十公尺左右的地方，可以找到他們的蹤跡。

所謂近場魚，當群集在面對外洋的磯釣場，隨著潮水的移動而移動。尤其越是淺的地方，移動越大。

滿潮時，會移動到較近的地方。退潮時，會移動到海面。

銀白色的是銀海鯽

身上有一條紅線的，稱為金海鯽

二者的魚鱗都閃閃發光，非常漂亮

海鯽

河川的鯽魚

親子？

隨著潮流的移動而移動

退潮→海面　岸邊←滿潮

← 非常忙 →

釣竿和釣組

手短距離的投釣釣竿，配置小型的旋轉捲輪較適合。浮標則使用五號或三號的圓形浮標，然後配上鉤子。母線則採用二號，或銜接返撚器的自動子線扣，子線採用一號三十公分左右。海鯽的嘴較小，所以魚鉤使用袖型五～六號。

可以使用長拋投的釣竿，或磯小釣的釣竿。但是，如果太重，單

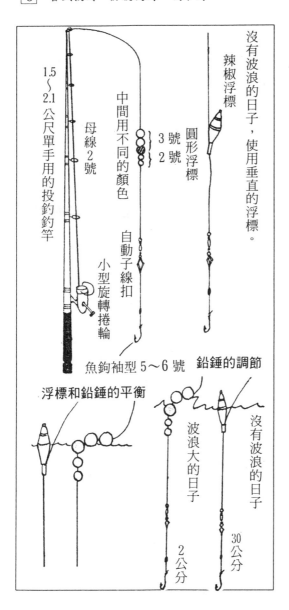

沒有波浪的日子，使用垂直的浮標。

辣椒浮標

中間用不同的顏色

圓形浮標
3號
2號

母線2號

1.5～2.1公尺單手用的投釣釣竿

自動子線扣

小型旋轉捲輪

魚鉤袖型 5～6 號

浮標和鉛錘的平衡

鉛錘的調節

波浪大的日子
2公分

沒有波浪的日子
30公分

餌和掛法

沙蠶、沙礫蠶、磯蠶、沼蝦等，是一般所使用的魚餌。海鯽的嘴較小，魚餌不可以太大。把魚餌穿在魚鉤上，讓魚鉤露出一點鉤尖，這是掛法的祕訣。

沙蠶、沙礫蠶等，切成二～三公分。磯蠶較大，所以要去除其頭部，縱剖成小塊。

然後，穿上魚鉤。

如果是小型的沼蝦，就切除尾部，使用一整條。如果是大型的，就要去除頭、尾。然後，從頭部的部分剝除一半左右的殼。從尾部處穿入魚鉤，再從有殼的部分穿出。

使用蝦子時，要把蝦子串直。如果彎曲的話，通常魚是不會吃的。

磯蠶
全長 2～3 公分

大型
去除頭、尾，剝除一半的殼。
縫掛

小型一條

沼蝦

沙礫蠶
全長 2～3 公分

只吃尾部

魚餌要切得小塊一些。

釣　法

首先，丟入誘餌。沙丁魚的肉醬用鐵網弄碎，撒在海面上。要仔細觀察海潮的流向，再投入誘餌或釣鉤。

當魚上鉤時，浮標會上下地浮動，然後就消失。有的浮標會浮起來，有各種的情況。一旦覺得有點奇怪時，就輕輕地拉緊母線，試試看。如果有魚吃到餌，就要儘快地拉起。

輕的作合必須立起竿子，但是，因為海鯽的嘴較弱，如果採用大的作合，可能會導致魚的嘴部斷裂而脫逃。

因此，不要勉強，儘可能地讓釣到的魚脫離魚群，靜靜地釣起魚。不要太高興，手舞足蹈地把魚群嚇跑。

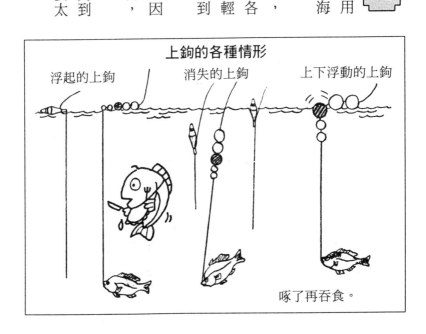

上鉤的各種情形

浮起的上鉤　　消失的上鉤　　上下浮動的上鉤

啄了再吞食。

釣鮋魚

● 磯小釣

眼睛、嘴巴都很大，背鰭都有刺。因種類的不同，有的刺有毒，要特別留意。

先了解是何種魚

幾乎全國沿岸都有這種魚，棲息在水深三公尺的淺水處。甚至到一五〇公尺左右的深水處，都有其蹤跡。喜歡在海藻多的礁岩根處，甚至也會躲藏在凹陷的水淵，或者是鉤處。雖然眼睛很大，但是視力並不佳。對於聲音非常敏感。一般而言，其體色呈現紅黑色。在水越深的地方，其紅色越深。

應該會有

魚餌不在我的眼前，我是不會吃的

在海藻多的凹陷處。

釣竿和釣組

也可以採用投入釣，探釣反而更加有趣。使用釣竿身較堅實的伸縮竿。或者是磯小釣的釣竿。

釣到鮋魚時，要一口氣把它釣起。因此，母線要使用粗的七～八號，而子線要使用四～五號。由於是在容易纏根的地方垂釣，因此，如果子線太長，馬上就會發生纏根的情形。最好採用七～十公分短的子線。使用中空的鉛錘，也可以利用使子線縮短的小型鉛錘鉤住。魚鉤採用上鉤以後不會脫落的夜釣十～十五號。

也可以使用棗型鉛錘鉤組。

母線7～8號

返撚器

鉛錘線
7號20公分　子線4～5號

中空的鉛錘
5～10號

夜釣
10～15號

魚鉤

2號的咬壓鉛錘4個

7公分

子線不適
太長

3公尺左右，竿身結實的伸縮釣竿，或是磯小釣的釣竿

餌和掛法

只要是動物質的魚餌，鮋魚會甚麼都吃。因此，可以使用各種魚餌。

磯蠶、沙蠶、小螃蟹、烏賊肉、秋刀魚、沙丁魚、竹筴魚等的魚肉，都是一般所使用的魚餌。鮋魚吃魚餌的時候，會張開牠的大嘴巴，一口把它吞食。

因此，魚餌要顯眼而大塊些。

魚鉤要穿過磯蠶，魚餌對摺掛好。

烏賊從上面穿過，穿過的部分要有魚鉤軸的長度。烏賊的腳不容易被魚咬去，是非常適合的魚餌。

在魚池旁邊，幾乎都可以抓得到螃蟹。當作魚餌時，從腳的部分鉤入。

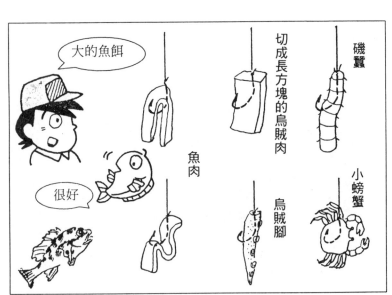

磯蠶

切成長方塊的烏賊肉

小螃蟹

魚肉

烏賊腳

大的魚餌

很好

釣法

一般而言，漲潮和退潮是垂釣的契機。先探測鯝魚所隱藏的洞穴。利用釣具順著海底，用釣竿牽著鉛錘，順著底面移動、探測。如果有魚，一定會跑來吃的。如果沒有上鉤的情形，就表示那裡沒有魚。

接著，馬上轉移到目標處，然後移動釣具。這種釣法的祕訣，就是使魚餌醒目的移動，還有，增加魚餌的數量，這就是探測釣法的重點。如果在目標處探測五～六次，都沒有魚上鉤，就再移動。

當有魚吃餌的情形時，慢慢地提起釣竿。這時，會感覺到魚上鉤的重量。還有，會感覺到釣竿的動靜，這就表示魚上鉤。這時候，一口氣地揚起釣竿，把魚釣起來。由於子線和母線都是粗的，所以不必擔心會斷裂。這時候，如果放鬆母線，魚會趁機鑽到小洞，就不容易釣起來了。

隨著時間的加長，潮水的移動會使水變得混濁。此外，一旦釣到魚的目標處，經過幾天以後，又會有鯝魚的棲息處。因此，要記住這地方。

好像快出來，卻拉不起來

喂！出來。

可惡！不出來

釣黑毛魚

黑毛魚的水溫適溫為 17 ～ 23 度。和黑鯛很相似，本身呈現黑色。是予人圓潤感的魚。

先了解是何種魚

這是屬於暖流系的魚（喜歡溫暖的水的魚）。一般都在關東以南，而群居在礁岩底側。

通常，存在於清澈的潮水中，例如：面對外海的磯場、深灣等處是找不到的。

通常，垂釣期在冬天。最近，幾乎一年之中，都可以垂釣。

黑毛魚的棲息情形

陰天或下小雨，波浪大的時候

這時候，可以安心地吃魚餌

釣竿和釣組

一般而言，用來釣大型的黑毛魚之釣竿和釣組比較重，也比較危險。釣中、小型的黑毛魚時，要採用磯小釣。使用的釣竿也比較輕。而且，也比較容易上鈎。

三·六公尺以上的釣竿，是屬於磯中小釣的釣竿。配用適當的捲輪就可以了。浮標會因投釣時的鉛錘而改變，最好準備大、中、小三種種類。

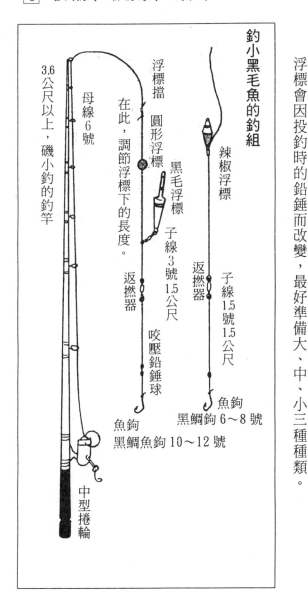

釣小黑毛魚的釣組

浮標

浮標擋

圓形浮標

在此，調節浮標下的長度。

黑毛浮標　子線3號1.5公尺

返撚器

魚鈎
黑鯛魚鈎10～12號

咬壓鉛錘球

辣椒浮標

子線1.5號1.5公尺

返撚器

魚鈎
黑鯛鈎6～8號

3.6公尺以上，磯小釣的釣竿

母線6號

中型捲輪

餌和掛法

黑毛魚屬於雜食性，不論動物食或植物食都會吃。磯蟲、蝦、魚肉等，都可以當成魚餌。最近，也有人用蝦肉來釣。冬天時，可以採用岩海苔這種專用的魚餌。最近，已經改變了。有各種魚餌。大都採用當地黑毛魚所吃的魚餌。因此，要好好地確認來使用。

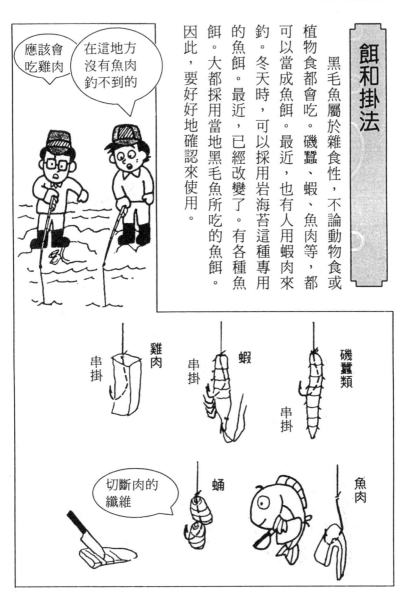

應該會吃雞肉

在這地方沒有魚肉釣不到的

串掛 雞肉

串掛 蝦

磯蟲類 串掛

切斷肉的纖維

蛹

魚肉

釣　法

一般而言，會產生白色的波浪泡沫的岸邊，是垂釣的目標處。可以用海水稀釋已經弄碎的魚肉，當成誘餌，撒在水上。再把釣組投入水中，讓釣組和誘餌一起漂流，這是祕訣。如果釣組漂得太遠，可能上鉤的情形就不佳。最好再把它拉到岸邊二十～三十公尺左右處，讓釣組和誘餌漂流的範圍相同。

上鉤的魚越小型，其上鉤的動靜就越明顯。突然之間，浮標會消失，就表示是大型的魚。要等魚吃了魚小型的魚。如果浮標前後搖晃，慢慢地往旁邊移動，這是大型的魚。

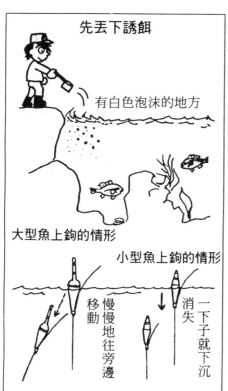

先丟下誘餌

有白色泡沫的地方

大型魚上鉤的情形

小型魚上鉤的情形

慢慢地往旁邊移動

一下子就下沉

消失

餌之後，再進行作合動作，作大的舉竿動作。當母線拋得較長時，如果動作不大，很可能會無法使魚上鉤。

當魚上鉤以後，黑毛魚非常有力，會用力地拉扯。因此，要好好地運用釣竿的彈力，讓魚筋疲力竭之後，再釣出來。

如果覺得魚較大時，就要使用撈網。

釣黑鯛

● 磯釣

黑鯛在幼魚時沒有雌雄之分。是眾人皆知的名魚，棲息在靠近海岸地方，最大達 50 公分。

先了解是何種魚

是在海釣之中，最受歡迎的魚類。一般而言，磯場、沙灘、河口、外海都有其蹤跡，屬於雜食性。對於聲音、水溫的變化、潮水的清澈與否，非常敏感。

據說釣黑鯛魚是人與魚的智慧挑戰。

此外，即使黑鯛魚吃到魚鉤，也會強力地反抗。一定要等到魚入網，才算是脫離危機。

小魚時，幾乎都是雄性。

雄性

雌性

長到25公分以上，才能夠區別。

垂釣黑鯛的機會

波浪大。

安心地吃餌

潮水混濁。

有潮水通過的地方，是必要條件。

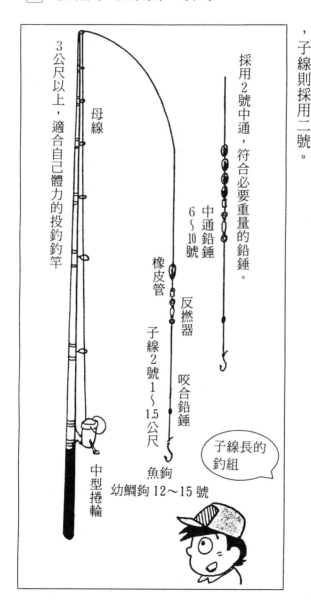

釣竿和釣組

釣黑鯛的釣法和釣組有各種各樣，會依照釣場、時間和自然條件，而有不同的配備，非常困難。其中最簡單的是屬於投入釣的垂釣法。釣竿要依照自己的體力，採用雙手投釣用的釣竿，而配備中型的捲輪。母線採用五號一百公尺捲的，子線則採用二號。

採用2號中通，符合必要重量的鉛錘。

中通鉛錘 6～10號

橡皮管

反撚器

咬合鉛錘

子線2號 1～1.5公尺

魚鉤 幼鯛鉤 12～15號

子線長的釣組

母線

3公尺以上，適合自己體力的投釣釣竿

中型捲輪

餌和掛法

黑鯛的魚餌有很多，是依照魚鉤的掛法，以及使用蝦子、螃蟹等。因此，對於新手而言，非常困難。使用的魚餌有磯蟲，或採用當地所取得的來當魚餌。

採取投釣的方式時，最好使用在拋投時，因為震動而不容易脫落的魚餌。

掛法方面，重點是要掛緊，最好是採取串掛的方式。

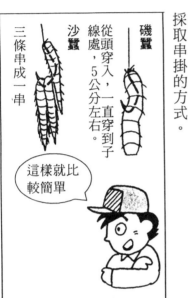

磯蟲

沙蟲
從頭穿入，一直穿到子線處，5公分左右。

三條串成一串

這樣就比較簡單

釣法

一旦投入目標處之後，要稍微把鬆的母線收緊，等待魚上鉤。

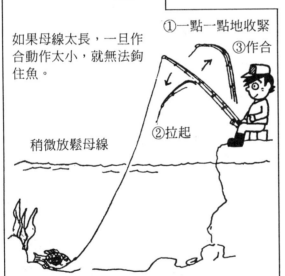

①一點一點地收緊

③作合

②拉起

如果母線太長，一旦作合動作太小，就無法鉤住魚。

稍微放鬆母線

10 擬餌釣的要訣

擬餌釣的知識

用擬餌釣的魚

擬餌釣是利用昆蟲和其幼蟲、小魚等的模型，以及能夠仿傚這些昆蟲、動物的動作的假餌來垂釣。這是運用於海和河川的垂釣方法。利用擬餌垂釣的魚種非常多。不過，因為各種魚類的食性不同，大型的魚之中，也有一些只吃植物性的魚餌。有一些魚只吃浮游生物等，小的魚餌。有一些肉食性的魚，會吃動作較慢的小魚餌。

這些魚類無法使用擬餌。通常，使用擬餌的對象魚，是會飛撲魚餌的魚。

無法釣到的魚　　可以釣到的魚

只吃植物

擬餌看起來可以吃

扁鯽

黑鱸魚

肉食，但是吃移動較緩的小東西

石首魚

喜歡小魚

鱸魚

170

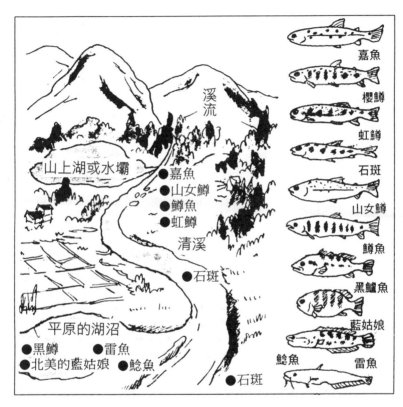

溪流

山上湖或水壩

● 嘉魚
● 山女鱒
● 鱒魚
● 虹鱒

清溪

● 石斑

平原的湖沼

● 黑鱒　　● 雷魚
● 北美的藍姑娘　● 鯰魚

● 石斑

嘉魚
櫻鱒
虹鱒
石斑
山女鱒
鱒魚
黑鱸魚
藍姑娘
鯰魚
雷魚

★可以釣到的川魚

以鱒魚為中心的同類魚。自古以來，河川中有嘉魚、山女鱒、姬鱒、飴鱒、鱒魚、櫻鱒、枇杷鱒等。此外，由國外引進的有褐鱒、湖鱒、黑鱒、鋼頭鱒等。

除了鱒魚的同類魚之外，還有鯰魚、雷魚，以及大型的擬餌垂釣魚，例如：石斑等。

其中最具代表性的，就是在競賽中所採用的黑鱸魚，以及在世界各地都可以釣到的北美的藍姑娘。

171

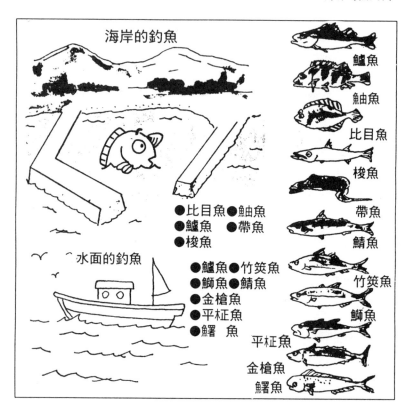

海岸的釣魚

鱸魚
鮋魚
比目魚
梭魚
帶魚
鯖魚
竹筴魚
鰤魚
平柾魚
金槍魚
鰭魚

●比目魚　●鮋魚
●鱸魚　　●帶魚
●梭魚

水面的釣魚

●鱸魚　●竹筴魚
●鰤魚　●鯖魚
●金槍魚
●平柾魚
●鰭　魚

★在海中可以釣到的魚

海是屬於弱肉強食的世界。一般稚魚和小型的魚都是弱勢的魚，經常會成為大魚的魚餌，大魚吃小魚，強魚會吃大魚。

除了稚魚、小型魚以外，幾乎所有的魚都可以採用擬餌來垂釣。

目前，海釣中的擬餌釣正在開發中。

今後，各種魚都可以採用擬餌來垂釣。目前，採用擬餌釣的魚有鱸魚、鮋魚、比目魚、梭魚、帶魚、鯖魚、竹筴魚、鰤魚、金槍魚、平柾魚、鰭魚等。

用具的使用

使用擬餌垂釣的釣竿和線時，如果無法使用適合的用具，可能就會釣不到魚。此外，重要的是要使用重量適中的擬餌。根據釣場的不同，要使用不同的擬餌。

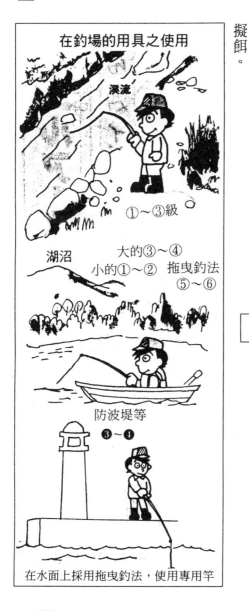

在釣場的用具之使用

溪流

①～③級

湖沼

大的③～④
小的①～② 拖曳釣法
⑤～⑥

防波堤等

③～④

在水面上採用拖曳釣法，使用專用竿

竿（釣竿）的等級

釣竿的等級		適合的擬餌
①	超輕級	1～7g
②	輕級	3～10g
③	中輕級	5～15g
④	中級	10～20g
⑤	中重級	12～30g
⑥	重級	20～60g

擬餌的種類

有何種種類？

擬餌有各種類型，並且有其特徵。

擬餌是用在水中拖曳。根據類型的不同，其動作也不一樣。此外，即使是相同的類型，根據其拖曳的速度等，活動的情形也有所差異。此外，根據擬餌的種類的不同，有的容易下沉，有的則容易浮在水面。有的在停止拖曳時，會浮在上面，有的則會下沉。

此外，要充分了解其特徵，否則就無法靈巧地使用，這樣就釣不到魚了。

重要的是，讓它正確地動。

哇！是魚餌！

這是甚麼？

停下來，看起來就只是一片金屬或塑膠板。

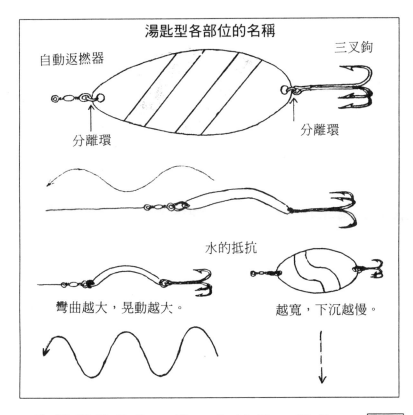

湯匙型各部位的名稱

自動返撚器

三叉鉤

分離環

分離環

水的抵抗

彎曲越大，晃動越大。

越寬，下沉越慢。

★湯匙型

在擬餌的原型中，是最古老的類型。有緩和的曲線，裝上鉤以後，是非常簡單的類型。

根據其胴體厚度、寬度以及彎度的大小等，產生的動作也不一樣。

寬度越寬，下沉的速度越緩慢。彎度越大，在拖拉的時候，其動作也越大。通常，小的是使用在溪流垂釣。如果是在湖沼、海，就必須採用較大型的。使用擬餌時，一般都是從湯匙型的開始使用。

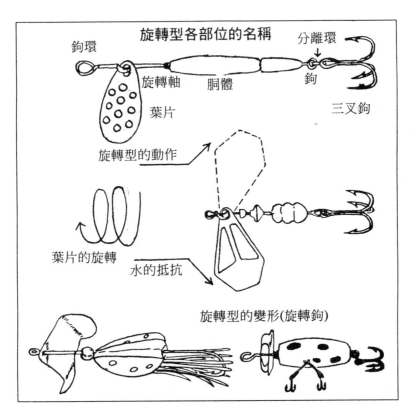

旋轉型各部位的名稱

鈎環　　　　　　　　　　　　　　　　分離環

旋轉軸　　胴體　　　　　　　　鈎

葉片　　　　　　　　　　　三叉鈎

旋轉型的動作

葉片的旋轉

水的抵抗

旋轉型的變形(旋轉鈎)

★旋轉型

　旋轉型的特徵是有葉片。在水中拖拉時，葉片會旋轉而產生聲音和動作，藉此來吸引魚。

　在葉片上打洞，藉此製造出不同的聲音。而且，會產生泡沫。

　旋轉型或其他的變形種類非常多，其體型各種各樣。而且，會在各種裝置各種配件。也有的是在葉片的前後，裝上各種的配件等等。

　要充分了解其特徵，而正確地使用。

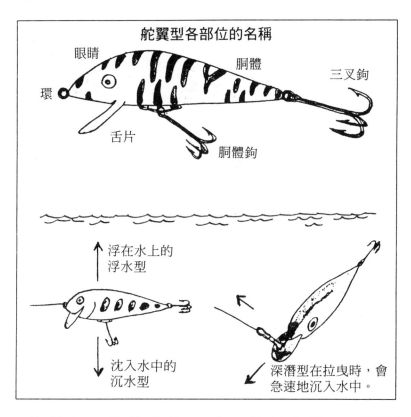

舵翼型各部位的名稱

眼睛　胴體　三叉鉤

環

舌片　胴體鉤

↑ 浮在水上的
浮水型

↓ 沈入水中的
沉水型

深潛型在拉曳時，會
急速地沉入水中。

★舵翼型

擬餌有各種形狀，體型非常大，顏色非常多的是舵翼型。在水面浮泳，是潮水型（表水舵翼型）；浮在水面的，是浮水舵翼型；沈入水中的，是沉水舵翼型。也有能夠潛入水中游泳的典型及潛入深水中的深潛等。此外，也有能夠發出聲音，引誘魚的嘎嘎聲的舵翼型。

一般而言，都附帶有蛇狀的舵翼，有的則是沒有，包括一鉤、雙鉤和大型三鉤的類型。

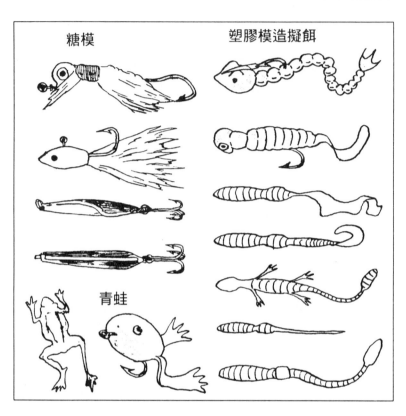

糖模　　　　　　塑膠模造擬餌

青蛙

利用塑膠材料製作成各種形狀的擬餌，在三十年前已經開發出來，用來垂釣黑鱸魚。現在，更開發出各種的塑膠擬餌。

有蚯蚓形狀，甚至也有青蛙、小老鼠的形狀。此外，在深水的釣場要進行底釣時，要改善沉水的狀況，而使用糖模型，再用鉛來作胴體。然後，再配戴鉤子或羽毛的後面配件（尾巴）。總之，擬餌的種類非常多。

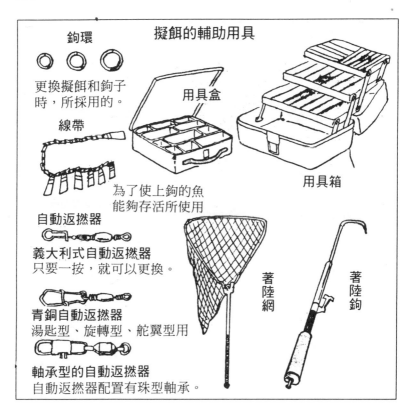

擬餌的輔助用具

鈎環
更換擬餌和鈎子時，所採用的。

用具盒

用具箱

線帶

為了使上鈎的魚能夠存活所使用

自動返撚器

義大利式自動返撚器
只要一按，就可以更換。

青銅自動返撚器
湯匙型、旋轉型、舵翼型用

軸承型的自動返撚器
自動返撚器配置有珠型軸承。

著陸網

著陸鈎

★輔助用具

擬餌的專用輔助用具有各種類型。為了避免擬餌受損，有用來整理擬餌的用具箱、捕魚的著陸網。還有，為了讓魚存活的線帶。

此外，使用的自動返撚器，也要採用擬餌專用的返撚器。平常所使用的自動返撚器，使用在擬餌釣時，會導致擬餌動作的變形。要特別留意。

還有，也必須要準備好魚鈎的研磨道具。

釣黑鱸魚

●湖沼釣

這是擬餌釣中，最受歡迎的魚。 大者可以長達 50 公分以上。一般而言，最大可以養育至 1 公尺左右。

吃相當於其身體 3 分之 1 大的魚餌

15 公分

不論大小，我都可以吃

← 45 公分 →

常吃的魚餌

丁斑　石斑　沼蝦

青蛙　螯蝦　蚯蚓

小蚯蚓、小蛇、水鳥的幼鳥，也是牠的食物。

要先了解是何種魚

這是原產於北美的魚類。一九二五年時，輸入日本，放流於箱根蘆湖。接著，慢慢地向各地擴展。這種魚不耐冷，所以在山上湖幾乎看不到牠們的蹤影。大都養在平原的湖和池。這種魚的脾氣是非常爆烈的。大型魚非常神經質，對於人影和聲音都很敏感。

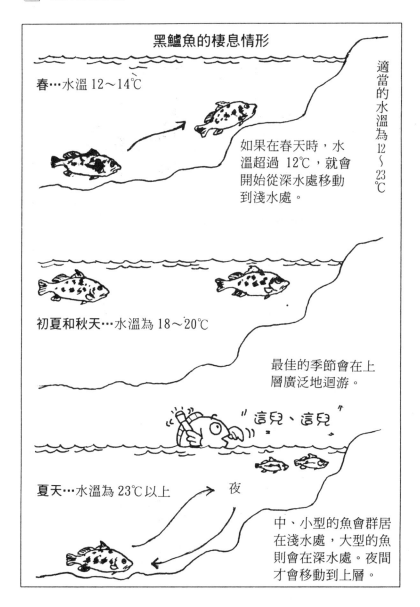

黑鱸魚的棲息情形

春…水溫 12～14℃

如果在春天時，水溫超過 12℃，就會開始從深水處移動到淺水處。

初夏和秋天…水溫為 18～20℃

最佳的季節會在上層廣泛地迴游。

"這兒、這兒"

夏天…水溫為 23℃以上　夜

中、小型的魚會群居在淺水處，大型的魚則會在深水處。夜間才會移動到上層。

適當的水溫為 12～23℃

餌和掛法

一般而言，黑鱸魚都採用開放期的垂釣法。垂釣盛期，可以在水面釣到，進行表水垂釣。反之，利用擬餌垂到底部，進行擬餌昆蟲垂釣。

釣具也有各種不同的類型。要使用合適的釣組。

表水垂釣

在水面行動。

在海底行動。

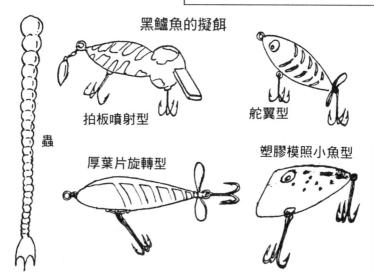

黑鱸魚的擬餌

拍板噴射型

舵翼型

厚葉片旋轉型

塑膠模照小魚型

蟲

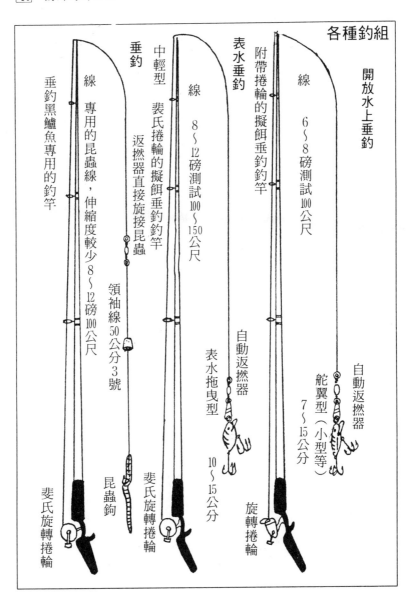

各種釣組

開放水上垂釣

線 6～8磅測試100公尺

自動返撚器

舵翼型（小型等）7～15公分

旋轉捲輪

表水垂釣

附帶捲輪的擬餌垂釣釣竿

線 8～12磅測試100～150公尺

自動返撚器

表水拖曳型 10～15公分

斐氏旋轉捲輪

垂釣

中輕型 裴氏捲輪的擬餌垂釣釣竿

返撚器直接旋接昆蟲

領袖線50公分3號

昆蟲鉤

斐氏旋轉捲輪

垂釣黑鱸魚專用的釣竿

線 專用的昆蟲線，伸縮度較少8～12磅100公尺

斐氏旋轉捲輪

釣法

在此，介紹一般性的開放水上的垂釣法。一般黑鱸魚依據水溫的不同，其魚棚會改變。初期和終期都在深水處。繁盛期則是在淺水處。可以配合不同的魚棚，而採用不同的擬餌。

此外，當黑鱸魚在淺水處時，如果在岸邊垂釣，魚會因為看到人影而嚇跑。如果有小船，最好儘量乘坐小船來垂釣。當魚船在較深處時，把釣組投入水中。開始計時，當釣組沉到底時，就開始捲線（轉捲輪，拉擬餌）。

在較淺的魚棚時，把小船停在目標處的水面。然後，往接近岸邊的目標處甩竿。一旦著水之後，就開始馬上拖拉擬餌。

如果不輕輕拋投，魚會被嚇跑

在淺水處

魚棚在深水處

開始計時

擬餌沉到底部之後，開始拖拉。

一著水，馬上開始拖拉。

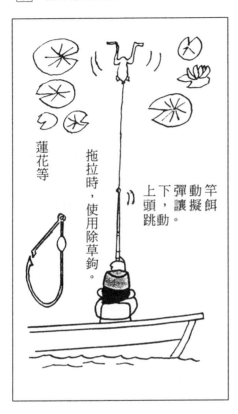

蓮花等

拖拉時，使用除草鉤。

竿餌動擬餌彈讓上頭跳動。下動，

一般開放型的水上垂釣，就是釣在上層的黑鱸魚。這是在最盛期時，最有趣的垂釣法。當拖拉擬餌時，會產生啵戈啵戈聲音的舵翼型的擬餌。還有，旋轉的聲音和動作非常大的旋轉鉤的擬餌，也可以使用。

此外，蓮花、水草生長的地區，也是目標處。平常，在這些地方把擬餌投入水中，然後拖拉，馬上就會釣到魚。可以使用青蛙等的擬餌。

最重要的是，要正確地投入目標處。這時候，並不需要拖拉擬餌，而是往上彈動竿頭，讓擬餌在水面上漂動。

在蓮花叢的陰影處，經常會隱藏著大魚。當魚跳起來吃擬餌的那瞬間，要做強烈的作合動作。進行河水垂釣，其釣竿和釣組經常會鉤到水草。因此，必須考慮使用較堅實的用具。萬一釣到的魚非常蠻橫，或者體型較大時，雖然有點勉強，也沒有

關係。把牠捲起，也不會造成問題。如果行動太慢，可能會讓牠跑掉。

夏天時，大魚都群居在深水處，可以採用昆蟲來引誘魚。進行昆蟲垂釣。把擬餌投入水中著水時，放開捲線輪，讓擬餌慢慢地沉入底部。確定到了底部以後，把線捲緊。然後，讓竿頭上下跳動，使得在底部的昆蟲擬餌跳動。如此反覆進行，直到釣組移動到釣竿下面。接著，再重新拋投。當魚上鉤時，竿頭會有喀滋喀滋的小動靜。接著，要把竿頭往前伸，是這種釣法的祕訣。

如果馬上做作合動作，魚會逃脫。當黑鱸魚安心地吃餌時，或是大大地拉扯，就用力地舉起釣竿，做大的作合。這是釣大魚的釣法。雖然稍微有點困難，但是請務必要嘗試。

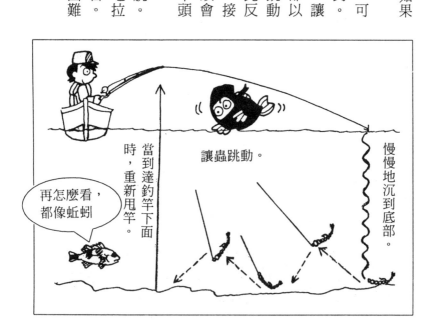

慢慢地沉到底部。

讓蟲跳動。

當到達釣竿下面時，重新甩竿。

再怎麼看，都像蚯蚓

大展出版社有限公司
品冠文化出版社

圖書目錄

地址：台北市北投區(石牌)
　　　致遠一路二段 12 巷 1 號
郵撥：01669551＜大展＞
　　　19346241＜品冠＞

電話：(02) 28236031
　　　　　28236033
　　　　　28233123
傳真：(02) 28272069

・熱門新知・品冠編號 67

1.	圖解基因與 DNA		中原英臣主編	230 元
2.	圖解人體的神奇	（精）	米山公啟主編	230 元
3.	圖解腦與心的構造	（精）	永田和哉主編	230 元
4.	圖解科學的神奇	（精）	鳥海光弘主編	230 元
5.	圖解數學的神奇	（精）	柳谷晃著	250 元
6.	圖解基因操作	（精）	海老原充主編	230 元
7.	圖解後基因組	（精）	才園哲人著	230 元
8.	圖解再生醫療的構造與未來		才園哲人著	230 元
9.	圖解保護身體的免疫構造		才園哲人著	230 元
10.	90 分鐘了解尖端技術的結構		志村幸雄著	280 元
11.	人體解剖學歌訣		張元生主編	200 元

・名人選輯・品冠編號 671

1.	佛洛伊德	傅陽主編	200 元
2.	莎士比亞	傅陽主編	200 元
3.	蘇格拉底	傅陽主編	200 元
4.	盧梭	傅陽主編	200 元
5.	歌德	傅陽主編	200 元
6.	培根	傅陽主編	200 元
7.	但丁	傅陽主編	200 元
8.	西蒙波娃	傅陽主編	200 元

・圍棋輕鬆學・品冠編號 68

1.	圍棋六日通	李曉佳編著	160 元
2.	布局的對策	吳玉林等編著	250 元
3.	定石的運用	吳玉林等編著	280 元
4.	死活的要點	吳玉林等編著	250 元
5.	中盤的妙手	吳玉林等編著	300 元
6.	收官的技巧	吳玉林等編著	250 元
7.	中國名手名局賞析	沙舟編著	300 元
8.	日韓名手名局賞析	沙舟編著	330 元

·象棋輕鬆學· 品冠編號 69

1.	象棋開局精要	方長勤審校	280 元
2.	象棋中局薈萃	言穆江著	280 元
3.	象棋殘局精粹	黃大昌著	280 元
4.	象棋精巧短局	石鏞、石煉編著	280 元

·生活廣場· 品冠編號 61

1.	366 天誕生星	李芳黛譯	280 元
2.	366 天誕生花與誕生石	李芳黛譯	280 元
3.	科學命相	淺野八郎著	220 元
4.	已知的他界科學	陳蒼杰譯	220 元
5.	開拓未來的他界科學	陳蒼杰譯	220 元
6.	世紀末變態心理犯罪檔案	沈永嘉譯	240 元
7.	366 天開運年鑑	林廷宇編著	230 元
8.	色彩學與你	野村順一著	230 元
9.	科學手相	淺野八郎著	230 元
10.	你也能成為戀愛高手	柯富陽編著	220 元
12.	動物測驗—人性現形	淺野八郎著	200 元
13.	愛情、幸福完全自測	淺野八郎著	200 元
14.	輕鬆攻佔女性	趙奕世編著	230 元
15.	解讀命運密碼	郭宗德著	200 元
16.	由客家了解亞洲	高木桂藏著	220 元

·血型系列· 品冠編號 611

1.	A 血型與十二生肖	萬年青主編	180 元
2.	B 血型與十二生肖	萬年青主編	180 元
3.	O 血型與十二生肖	萬年青主編	180 元
4.	AB 血型與十二生肖	萬年青主編	180 元
5.	血型與十二星座	許淑瑛編著	230 元

·女醫師系列· 品冠編號 62

1.	子宮內膜症	國府田清子著	200 元
2.	子宮肌瘤	黑島淳子著	200 元
3.	上班女性的壓力症候群	池下育子著	200 元
4.	漏尿、尿失禁	中田真木著	200 元
5.	高齡生產	大鷹美子著	200 元
6.	子宮癌	上坊敏子著	200 元
7.	避孕	早乙女智子著	200 元
8.	不孕症	中村春根著	200 元
9.	生理痛與生理不順	堀口雅子著	200 元

10. 更年期　　　　　　　　　　野末悅子著　200元

·傳統民俗療法· 品冠編號 63

1. 神奇刀療法　　　　　　　　潘文雄著　200元
2. 神奇拍打療法　　　　　　　安在峰著　200元
3. 神奇拔罐療法　　　　　　　安在峰著　200元
4. 神奇艾灸療法　　　　　　　安在峰著　200元
5. 神奇貼敷療法　　　　　　　安在峰著　200元
6. 神奇薰洗療法　　　　　　　安在峰著　200元
7. 神奇耳穴療法　　　　　　　安在峰著　200元
8. 神奇指針療法　　　　　　　安在峰著　200元
9. 神奇藥酒療法　　　　　　　安在峰著　200元
10. 神奇藥茶療法　　　　　　　安在峰著　200元
11. 神奇推拿療法　　　　　　　張貴荷著　200元
12. 神奇止痛療法　　　　　　　漆　浩　著　200元
13. 神奇天然藥食物療法　　　　李琳編著　200元
14. 神奇新穴療法　　　　　　　吳德華編著　200元
15. 神奇小針刀療法　　　　　　韋丹主編　200元
16. 神奇刮痧療法　　　　　　　童佼寅主編　200元
17. 神奇氣功療法　　　　　　　陳坤編著　200元

·常見病藥膳調養叢書· 品冠編號 631

1. 脂肪肝四季飲食　　　　　　蕭守貴著　200元
2. 高血壓四季飲食　　　　　　秦玖剛著　200元
3. 慢性腎炎四季飲食　　　　　魏從強著　200元
4. 高脂血症四季飲食　　　　　　薛輝著　200元
5. 慢性胃炎四季飲食　　　　　馬秉祥著　200元
6. 糖尿病四季飲食　　　　　　王耀獻著　200元
7. 癌症四季飲食　　　　　　　　李忠著　200元
8. 痛風四季飲食　　　　　　　魯焰主編　200元
9. 肝炎四季飲食　　　　　　　王虹等著　200元
10. 肥胖症四季飲食　　　　　　李偉等著　200元
11. 膽囊炎、膽石症四季飲食　　謝春娥著　200元

·彩色圖解保健· 品冠編號 64

1. 瘦身　　　　　　　　　　　主婦之友社　300元
2. 腰痛　　　　　　　　　　　主婦之友社　300元
3. 肩膀痠痛　　　　　　　　　主婦之友社　300元
4. 腰、膝、腳的疼痛　　　　　主婦之友社　300元
5. 壓力、精神疲勞　　　　　　主婦之友社　300元
6. 眼睛疲勞、視力減退　　　　主婦之友社　300元

·休閒保健叢書· 品冠編號 641

1. 瘦身保健按摩術　　　　　聞慶漢主編　200元
2. 顏面美容保健按摩術　　　聞慶漢主編　200元
3. 足部保健按摩術　　　　　聞慶漢主編　200元
4. 養生保健按摩術　　　　　聞慶漢主編　280元
5. 頭部穴道保健術　　　　　柯富陽主編　180元
6. 健身醫療運動處方　　　　鄭寶田主編　230元
7. 實用美容美體點穴術＋VCD　李芬莉主編　350元

·心想事成· 品冠編號 65

1. 魔法愛情點心　　　　　　結城莫拉著　120元
2. 可愛手工飾品　　　　　　結城莫拉著　120元
3. 可愛打扮 & 髮型　　　　 結城莫拉著　120元
4. 撲克牌算命　　　　　　　結城莫拉著　120元

·健康新視野· 品冠編號 651

1. 怎樣讓孩子遠離意外傷害　高溥超等主編　230元
2. 使孩子聰明的鹼性食品　　高溥超等主編　230元
3. 食物中的降糖藥　　　　　高溥超等主編　230元

·少年偵探· 品冠編號 66

1. 怪盜二十面相　　（精）　江戶川亂步著　特價 189元
2. 少年偵探團　　　（精）　江戶川亂步著　特價 189元
3. 妖怪博士　　　　（精）　江戶川亂步著　特價 189元
4. 大金塊　　　　　（精）　江戶川亂步著　特價 230元
5. 青銅魔人　　　　（精）　江戶川亂步著　特價 230元
6. 地底魔術王　　　（精）　江戶川亂步著　特價 230元
7. 透明怪人　　　　（精）　江戶川亂步著　特價 230元
8. 怪人四十面相　　（精）　江戶川亂步著　特價 230元
9. 宇宙怪人　　　　（精）　江戶川亂步著　特價 230元
10. 恐怖的鐵塔王國　（精）　江戶川亂步著　特價 230元
11. 灰色巨人　　　　（精）　江戶川亂步著　特價 230元
12. 海底魔術師　　　（精）　江戶川亂步著　特價 230元
13. 黃金豹　　　　　（精）　江戶川亂步著　特價 230元
14. 魔法博士　　　　（精）　江戶川亂步著　特價 230元
15. 馬戲怪人　　　　（精）　江戶川亂步著　特價 230元
16. 魔人銅鑼　　　　（精）　江戶川亂步著　特價 230元
17. 魔法人偶　　　　（精）　江戶川亂步著　特價 230元
18. 奇面城的秘密　　（精）　江戶川亂步著　特價 230元
19. 夜光人　　　　　（精）　江戶川亂步著　特價 230元

·武 術 特 輯· 大展編號 10

國家圖書館出版品預行編目資料

簡易釣魚入門／早川釣生著；張果馨譯
－初版－臺北市，大展，民88
186面；21公分－（休閒娛樂；9）
　　譯自：やさしい釣り
　　ISBN 978-957-557-941-8（平裝）
1. 釣魚
993.7　　　　　　　　　　　　　　88010154

ILLUSTRATION DE WAKARU YASASHII TSURI

©KYOUSEI HAYAKAWA 1993

Originally published in Japan in 1993 by SHINSEI PUBLISHING CO., LTD.

Chinese translation rights arranged with TOHAN CORPORATION, TOKYO

and KEIO Cultural Enterprise CO., LTD.

版權仲介：京王文化事業有限公司

簡易釣魚入門　　　　ISBN 978-957-557-941-8

原 著 者／早川釣生
譯　　者／張　果　馨
發 行 人／蔡　森　明
出 版 者／大展出版社有限公司
社　　址／台北市北投區（石牌）致遠一路2段12巷1號
電　　話／(02) 28236031・28236033・28233123
傳　　真／(02) 28272069
郵政劃撥／01669551
網　　址／www.dah-jaan.com.tw
E-mail／service@dah-jaan.com.tw
登 記 證／局版臺業字第2171號
承 印 者／傳興印刷有限公司
裝　　訂／建鑫裝訂有限公司
排 版 者／千兵企業有限公司
初版1刷／1999年（民88年）9 月
初版2刷／2004年（民93年）10 月　　　　　定價／200元

大展好書　好書大展
品嘗好書　冠群可期

大展好書　好書大展
品嘗好書　冠群可期